小壺樂活知己

池宗憲 著

藝術家

茶壺 樂活知己

目次

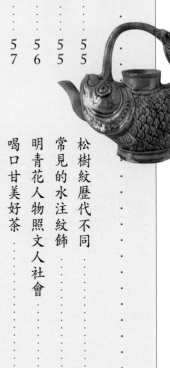

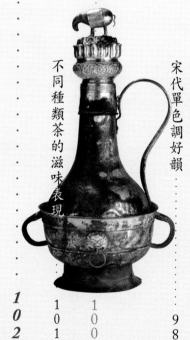

兩三寸水起波濤

壺，樂活知己，賞壺玩壺人人能言之，買壺藏壺人人能述之。然，想和壺成為知己，不要不知所以而迷壺，得深情看一把壺的悠遠，從一個壺鈕或由壺嘴，去賞析壺的幽亭秀麗。

壺器之美，且從她們形體感悟一把壺的靈魂：壺的靈魂就是寓在線條、寓在色調、寓在體積之中。初入門者所求壺的線條、色調，一切具體明眼易識。掌握壺的格調則再求壺的體積之美，壺體實則精力彌滿，就是一把好壺的必備條件。

壺體具象，觀者能賞亦能把玩。鄭板橋對壺有妙喻：「嘴尖肚大耳偏高，才免飢寒便自豪，量小不堪容大物，兩三寸水起波濤。」（鄭板橋自作茶瓶銘《砂壺圖考》）壺小又如何起波濤呢？

一把壺具有獨立自主的形象，構成壺自己的小宇宙，這個小宇宙是圓滿自足的。從水置入之始，壺體材質起了騷動，溫度的覺醒，容納著各自茶葉形境，水浸入葉體的生命，染浸釋放單寧的甘美，接著轉韻往來正是茶湯呈現靈魂生命的時候，是準備讓人細品美感誕生的時候。所以茶湯美感的養成，在於如何泡出真味？

茶葉與壺的距離看似又黏又滯，卻又以自我各自表述：捲球狀舒展的舞台，條索狀綻開的節奏，都會讓壺的容量揚起光輝的樂章！茶香和湯味合聲共鳴，都在茶葉與水滋潤間

池宗憲

誕生！這也才有陳鳴遠作壺上銘文「汲甘泉，瀹芳銘，孔顏之樂在瓢飲。」的樂趣。（陳鳴遠作茶瓶底銘《陽羨陶說》）

壺體自成一個世界，冰清玉潔，脫盡塵澤，當面對水和茶的互動時，當茶水彌滿時，茶蘊精蓄待發與水浮沉，而後吞吐精英，翠華芳香，與溫適往，著手成春；出水湯氣，行神如空，茶韻若虹，真力彌滿，才知「一杯清茶，可沁詩脾。」（引自大彬壺底款鐫刻《松研齋隨筆》）

茶趣融入了泡者的神思！壺是茶人豐富心靈的寫照，「瓦瓶親汲三泉水，紗帽籠頭手自煎」（引自陳鳴遠作茶瓶底銘《陽羨陶說》），這是愛茶人親自泡茶的雅趣！

壺正在靜默裡，等待茶、水的群動，期待茶湯在味蕾上跳舞的浪漫，正等待茶人妙造自然，泡出好茶的滋味！

「器墮於地，可能以掇也，言出於口，不可及也，慎之哉。」（引自陳鳴遠作茶瓶底銘《砂壺全形拓本》）用壺發人深省，壺人一體，卻常面對壺林不知所措！

群壺雖參差，適我無非新，一壺清一心，冷冷砂陶，幾經婆娑，砂潤幽幽，能使壺潤，又令人爽，始知壺人原可一體。

在品茗泡茶、茶香四溢見芬芳時，壺在眼前已十分。只待愛壺者在自己的心、在情緒、在思維上找到壺之美，遊走在壺的結構、形制、燒結之間連動關係，那麼一把壺盡管有再大變動，都可以經由賞壺心法來觀壺，融合在壺的旋律中，照見了壺裡乾坤大，鏡射壺的大千世界！

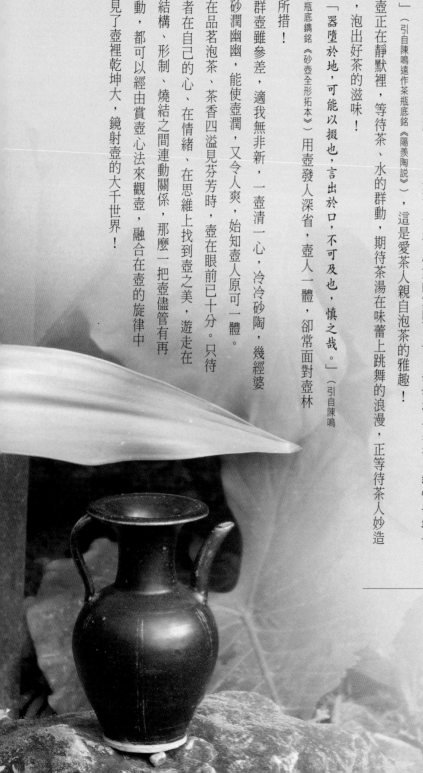

流金歲月・樂壺賞壺

一把壺成為聯結茶芬芳和品飲者的交接點，在沸騰水沖泡浸潤之下，砂壺器表出現玉質般的光澤，沉默地記寫著茶湯起落流瀉和品茗帶來的愉悅，對於想和壺成為知己者來說，製壺者的名氣雖足以彰顯人們對壺工藝價值的肯定，但一把壺在時間賦予歲月流金般的氣韻，更把注了讓人悠然神往的想望，並藉著賞壺、藏壺，對照出壺真正的亙古價值。

以今人所見砂壺為底，經壺師雕塑技術燒結的壺，或是千年前在瓦石中焠鍊的泥料所製成的水注，是激動在喜愛品茗者眼線和手掌間的權力，其壺造型由「嘴」到「把」展現的美感，是唐人高度精緻文明的證明，在完美的越窯青瓷釉光裡，閉著的眼睛深刻的千峰翠色在瞬間就深植人心，也讓人冥思青瓷註定在任何年代都能撩撥人的思緒。陝西耀州窯、浙江龍泉窯的痕跡增添了其引人遐思的元素，她有單色釉的沉斂，有剔花的豪邁，更有印花的細緻，她們共同以壺作為揮灑的畫面。

一壺一世界的工藝呈現，不僅壺是為茶服務，還要重視陶瓷火煉的身影，釉光集中，在壺體中看到胎土沉睡的沉澱。在造形吐露的訊息中，她是實用出

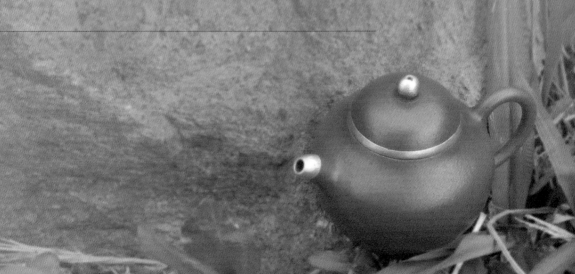

水流暢的路徑，在此等候結壺緣的知己出現，透過置茶注水的交融深談，壺告訴茶水這不只是茶香甘醇美味的關係，並是通往茶人精覺神秀的茶徑。

壺，等候另闢新徑，以懾人的氣勢迎接不同茶種，有青茶、白茶、黃茶、紅茶、黑茶、綠茶等發酵或不發酵的到來，每把壺都精準策畫用哪一種胎土，燒結溫度多少，加上壺形的變換移位，在浸入水的引誘下，恆久時間裡瞬間濃聚的單寧酸，在烘焙時間遺留下的茶味，是否可恢復土壤所孕育的香、甘、活、甜。

這是賞壺、買壺、用壺、藏壺者自己對於細節掌握的最佳實證。

茶人對於壺神祕難解的事物，是否有著巨大同等的勇氣正視剖析？壺，樂活知己？汲汲營營的不僅是溯源自中國唐宋以降的茶文明用壺的經驗，而是抽取了壺那一份，或只是買來把玩審視壺的增值性？或是為了泡好一壺茶將她視為貼身知己？

透過本書，讓壺的一道光線潛藏在潛意識中，對壺的靈魂與中國茶文化的深層渴望。

1 章

茶壺

幽逸與樂活

觀壺六法係沿用高劍父（1879-1951·名崙·又名卓庭·爵亭·鵲庭·劍父乃其字·廣東蕃禺籍。嶺南畫派創始人之一），再以謝赫六法與印度六法針對論畫所提出的系統思維，筆者引為對壺器賞析的體系和方法。壺在表現媒材上雖有差異，壺的呈現方式遂有不同，能持有一個獨特的心法來看壺，就不會觀壺「無法」，也不會只用聽故事的方式去了解壺，也不至於脫離壺所能帶來的真實意象。

賞壺關照的現實，一方面以壺器存在為根據，另一方面要求賞壺者具備一定的條件，就是「審美的心胸」。主體的審美心胸是現實審美觀照的必要條件，而如何具有如是心胸？以下的觀壺六法當可參考。

觀壺六法：

（1）形像體察的認識↑壺的造型
（2）尺度與建構的正確↑壺的容積
（3）表現情感↑壺的生動
（4）形神的迫肖↑壺的雕塑
（5）筆法與傅彩↑壺的釉彩
（6）美的內容與典雅↑壺的氣韻

觀壺六法是對於壺存在的真實反映，有了對照參證的方法，才足以掌握美感和審美直覺，並將壺與物性反映統一起來。王夫之（1619-1692，明末清初思想家，哲學家，字而農，號姜齋，別號一壺道人。）在《姜齋詩話》中說：「身之所歷，目之所見，是鐵門限。即極寫大景，如『陰晴眾壑殊』、『乾坤日夜浮』，亦必不逾此限。非按輿地圖便可云『平野入青徐』也，抑登樓所得見者耳。隔垣聽演雜劇，可聞其歌，不見其舞；更遠則但聞鼓聲，而可云所演何出乎？前有齊、梁，後有晚唐及宋人，皆欺心以炫巧。」

賞壺如何才有幽逸之氣？由賞者做起。欣賞的心建構在實體基礎上。

壺形差異造成茶湯變化（右）

壺以梅花為題材附有傲霜精神（左）

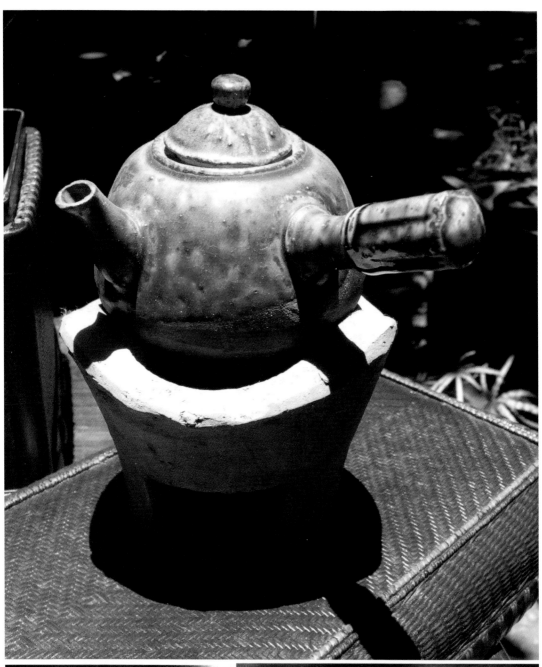

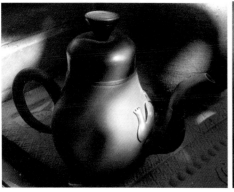

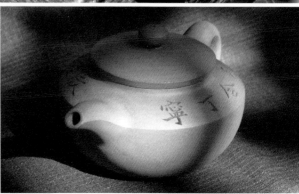

賞壺必須具備的三種性質

王夫之解釋「現量說」：「現量」，「現」者有「現在」義，有「現成」義，有「顯現真實」義。「現在」，不緣過去作影；「現成」，一觸即覺，不假思量計較；「顯現真實」，乃彼之體性本自如此，顯現無疑，不參虛妄。」「現在」義，就是說「現量」是當前的直接感知，一是「現成」義，所謂「一觸即覺，不假思量計較」，是因直覺而獲得的知識，不需要比較、推理等抽象思維活動的參與。一是「顯現真實」義，「現量」是真實的知識，是顯現客觀對象本來的「體性」、「實相」的知識。審美觀照必須具有「現在」、「現成」、「顯現真實」三種性質，是以承認自然美的存在作為自己的理論前提。

此論應用於觀壺：現量，看顯現在眼前的壺，顯現真實是當前的直接感知，來顯現客觀對壺本來的「體性」和「實相」。換言之，賞壺必須具有「現在」、「現成」、「顯現真實」三種性質。然，此「現量說」並非是看到喜歡的壺就買；事實上，賞壺觀照須是壺的「實相」，並不是脫離實相的虛妄。舉一個實例說明：

名家壺和比賽茶的價值在品茗者心目中已顯其尊貴，這一現象顯著反映在一般人對壺的認知，是以價格和名氣為核心的，普遍缺少對壺形制、圖像與視覺的內在美探索，更遑論和胎土、釉藥的互動。從這個意義上說，用高價擁有名家壺藏之，多是滿足單純的收藏慾望。

壺的造形如何欣賞

「現量說」以眼前每把壺的存在，必須建構在壺固有美的存在，然後才能實現審美的觀照，才能培養審美觀照，才能從賞壺的第一步「造形」現量考察中體察壺的形象。用現量考察賞壺的第一步「造形」。

常見的方壺、圓壺來說吧，圓壺、方壺在造形上分具天圓地方的自然況味，那麼一把壺能擁天抱地時，又帶來哪些美的意象？壺表態天地景物，不吝供人欣賞的包容。

《詩廣傳》：「天地之際，新故之迹，榮落之觀，流止之幾，欣厭之色，形於吾身以外者化也，坐於吾身以內者心也；相值而相取，一俯一仰之際，幾與為通，而渤然與矣。」這告訴今人，賞壺要先面對自己，自問有無敞開心胸？懂得掌握「現量」的本質，就可將內心的領悟與實體壺器結合一體。「人心」與「天化」相值而相取，詩意與壺意雙兼！

由造形入門，再進入第二項，壺的尺度與結構，也就是壺的容積的認識。

一把壺的完整存在真實表現，貌其本榮，如所存而顯之。其間，壺的完整存在就

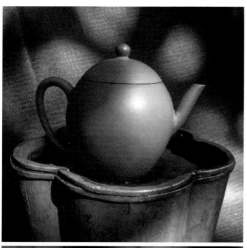

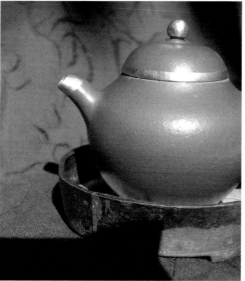

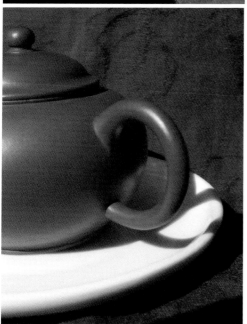

在於其壺的容積大小，常言「六杯朱泥壺」，「六杯」是多少容積？大小相隔甚遠，多了模糊地帶，那麼又如何賞壺若華樊照耀動人無際呢？

這也是接著要看的第三項：壺的生動。一把壺的表現情感何在？是一塊練了四十多年的泥所製成？還是製壺者四十年技術老練的結晶？壺的生動情感表現，由練泥到製壺必相取相得，才能流動生變成其綺麗。因而進入壺的雕塑世界去領悟：壺形神的迫肖。

造形吐露的訊息（右頁）
持壺的關鍵所在（右上）
一把壺的表現情感何在？（左上）
從壺體上看到胎土的靈魂（左中）
壺把弧度是壺的行動姿態（左下）

掌握製壺的形神迫肖

看懂了製壺者掌握的形神迫肖，賞壺者心中必是純潔、暢快、悅適的。以宜興花貨壺上的梅花枝法來說，製壺者觀察花形、花容、花貌，才能在壺身上吐訴芬芳；若是以量產供應市場之需，壺的形神難免露出驕侈的俗氣。那麼一把壺上留下志意沉滯的濃艷釉彩、粉彩、琺瑯彩的艷麗，更只是催壺遠離典雅的世界。

觀壺六法，心目中要能與相融洽，才得珠圓玉潤，各視壺器所懷的景相，在充滿渤然心胸的賞壺者，才能廣遠而微至，才超以象外得甘環中，就如王夫之對《古詩評選》卷五謝靈運（385~433．南朝宋詩人，祖籍河南太康，出生於會稽始寧〔今浙江上虞〕）《田南樹園激流植援》評語：「亦理亦情亦趣，逶迤而下，多取象外，不失圜中。」一把壺要能合情合理合趣，不因時代變動而失去魅力。

面對歷代創造的壺：唐、宋時的水注，或是明、清宜興壺的盛況，都足以說明，壺器在歷代各朝中的澎湃洶湧，造就不同風格，有其應運不同時代的品茗跨度。

這是一款實用出發到與壺共鳴，並以壺為知己的成熟關係。

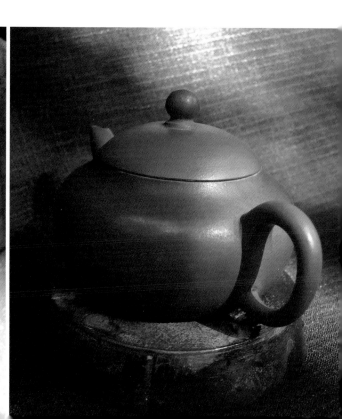

賞壺解碼‧一番道理

品茗跨度千年時空，品茗方式邊變，不變的是一把壺無窮的與美共舞！窮究是何等力道影響愛壺者思維模式？為什麼每個擁壺者都可說出一番壺道理？每天用壺，融入生活的熟悉事物，卻疏於對壺進行解碼？這一連串的疑問，難道是源自愛壺者本以為是對壺無所不在的熟悉度所致？

或許是品茗時用壺的元素中，僅引導擁壺者關注兩個面向：一為製壺者的名氣，二為取得壺的價格。這兩者結合建立起的價值決定藏壺的行為；但壺的世界存在無限轉換與變化，可以找出最原始結構的形制，如壺嘴、壺把的對稱對應，進而衍生不同的使用涵義，在特定的品茗場合中再與置茶、注水與提壺結合，才是與壺共舞的樂趣所在！才知道泡好一壺茶，不只是通過固定置茶，或是設定定量浸泡時間而已！

模件體系審美判斷

壺器或按表面形制而命名，卻不好忘名生義。壺形的細微差異造成茶湯的微妙變化，而目前茶文化體系中，賞壺多停在表面徵狀做為視覺選樣，而其中的形制美學和實用性的雙重問題有待發掘。這也是要壺成為知己，與壺同享快樂的積極思維。

如何精確有致地審美判斷？擁壺者品嚐鑑賞，少不了要懂得製壺時的模件體系。我在欣賞宜興紫砂壺時，會從壺嘴、壺鈕、壺把的模件體系中加以分析。

讓品茗與壺橫生逸趣
（右頁右）

壺器應運不同時代品
茗跨度（右頁左）

模件化應用在壺上
（左）

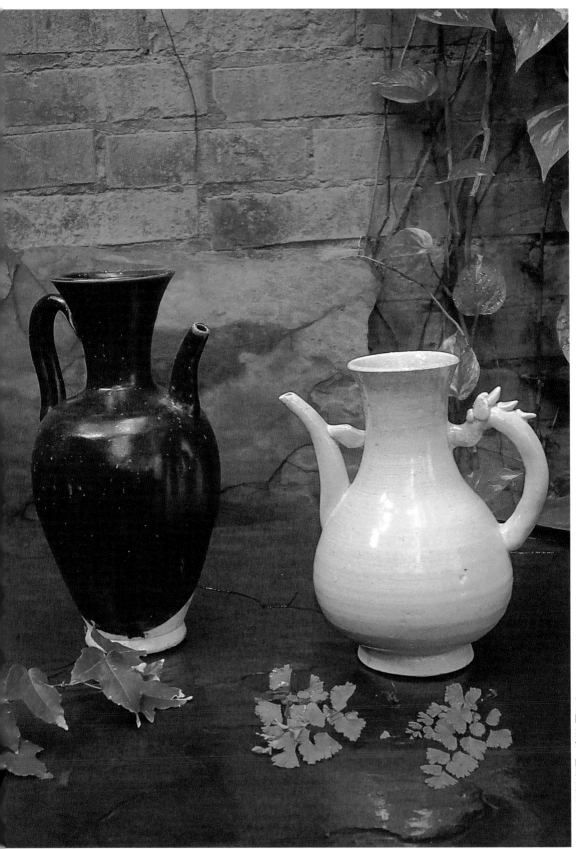

德人雷德侯（Lothar Lederose）在提出他對中國藝術中的模件化看法：「有史以來，中國人創造了數量龐大的藝術品：西元前五世紀的一座墓葬出土了總重十噸的青銅器；西元前三世紀的秦始皇陵兵馬俑以擁有七千武士而傲視天下……；17至18世紀，中國向西方出口了數以億計的瓷器。這一切之所以能夠成為現實，都是因為中國人發明了以標準化的零件組裝物品的生產體系。零件可以大量預製，並且能以不同的組合方式迅速裝配在一起，從而用有限的常備構件創造出變化無窮的單元。這些構件被稱為『模件』（module）。」

小細節·大變化

模件化的藝術品也充分應用在壺的身上。模件化的壺，壺蓋、壺嘴、壺把可分由專人司職完成，壺身對應的大小形狀，又可利於造出對應壺的需求之層次的產品，而靠這種等級體系對生產者極有利。靠單元的標準化，有其基本相同，但手工在泥坯上進一步加工，使得壺有了個性化的差異。

模件化的增長有其原則性，這也是協助賞析由壺鈕到圈足，所見之處的壺蓋、壺身、壺嘴、壺把，會基於比例而非絕對尺度的計算。雷德侯以鄭板橋（1693-1765，名燮、字克柔，江蘇興化人）的畫為例說明：「鄭燮畫出的竹葉叢，若在一本小冊頁上，其直徑約10釐米，但是在一幅高大的掛軸之上其平均直徑幅也只有12至15釐米，於是畫家將需要很多的竹葉來佈置構圖。這就是細胞增殖的原則：達到某一尺度一個就會分裂為二，或者如樹木萌發出第二個枝椏，而不是把第一枝的直徑增加一倍。」

這也好比一把壺，圓形掇球壺和扁形掇球壺，壺蓋的直徑一樣大，壺蓋上的鈕就有所區隔，圓形掇球壺的壺鈕就會高於扁形掇球壺的壺鈕。換言之，同樣形制的壺蓋，或是不同形制的壺身，在壺蓋壺鈕的差異變化上，是組合出不同壺款的模件系統之一，可迅速組合變換。

泡好茶的貼身知己

裝飾紋樣的模件化

認識模件化的壺器構成，反映在瓷壺上的模件化流程系統，同樣地加入筆觸、線條等新元素，雖然壺身用青花畫著同樣的垂柳、假山、菊蘭等圖案，但全都得由手繪完成。這其間繪者的內在靈活性成為影響壺變異性的主因。

繪製時通過不同的變化來滿足壺體的裝飾效果，同樣一朵菊花可以建構在一把壺身上，在既定組合構圖程式中，做不同的變換，例如菊花旁可加上籬笆或拆去籬笆，繪工只將母體的圖樣菊花表現，就可讓壺器表面圖案同為主題「菊花」，卻創造出每朵菊花神態姿勢的不同，創造一種賞壺的愉悅觀賞之美。

反映社會價值觀

壺器係清雍正時期的直上青雲梨式青花壺，騎牛的牧童是器的母體組合元素，在不同大小的瓷壺上，牧童與牛有了比例上的調整，同樣地相容於瓷壺整體之美，可見壺器在模件系統中被容許的寬容度。

或許這也反映了裝飾體系中的繪工來自不同階層，有師父與學徒的共同繪製，他們共同創作壺器表面圖像，同時反映當時社會的某些文人價值觀，例如出現頻率最高的梅、蘭、竹、菊圖樣。以竹為題材，必須有清秀挺拔的效果，或秀竹瀟灑飄逸的特徵；以梅為題材，應具有冰肌鐵骨之勢，或梅花疏影橫斜、富有傲霜鬥雪的精神氣質；以松柏為題材，應有精壯老練，氣勢橫生，蒼翠富有生命的魄力。

器表的文化隱喻作用

圖像應用在瓷器上，體現器表的文化隱喻作用，品茶未嘗不是若菊花圖像中的「採菊東籬下，悠然見南山」的一種閒適幽靜？

圖像的隱喻可以超連結，擴大想像力，讓品茗與壺橫生逸趣。然而，只看壺表層繪圖形象就自滿自足？總得直視壺身，放眼看去追索壺形巨大的精神涵義，而這精神涵義的堅實性，正是壺體造形、主體精神的完美體現。

壺的凝聚結構，象徵著外部形體的「對比」和「調和」，利用壺的各部位來表現，那順暢的壺嘴流動，是指涉茶湯香氣四溢，茶湯甘醇的品茗享樂遠景。那壺把的彎曲弧度則是壺的行動姿態，如何好提、好持壺的關鍵所在。

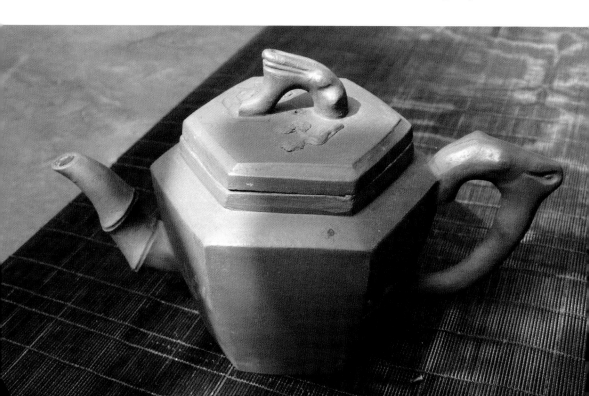

造型

實用與意趣

「造形藝術」（plastic arts），十八世紀德國哲學家萊辛在《拉奧孔》首用此辭，後指各種視覺上可見素材構成的藝術，或以立體雕塑藝術為核心。以壺的造形來說，在中國陶瓷發展歷史中使用了一千多年，歷代稱謂不同，或稱「水注」、「湯提點」、「注子」……，其中她們都共同擁有模件系統，亦即以壺身作為發展的基礎中心，壺身的比例可以拉長，可以成圓，可以成方，或是扁形，或是梨形。

陶瓷譜系的鑑識系統

買壺藏壺的單向思維是好壺泡好茶，使茶更好喝更有質感。買壺的同時，建立壺在陶瓷譜系的鑑識系統，藉壺在窯口地理概念中，與歷史不同王朝符號的信息中，去解讀孤立壺器背後的鮮活！關於壺器譜系的三維座標，以青釉壺為例，其在四大窯口中與歷代演進中的座標體系如左圖：

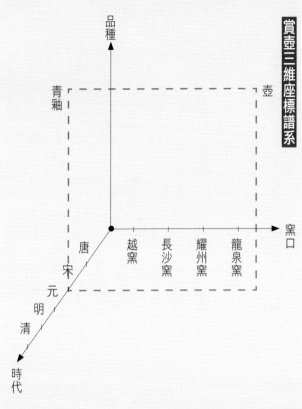

賞壺三維座標譜系

說明：

（1）**座標譜系分時代、品種、窯口三大項目。**

（2）**時代座標**：以出土報告或是紀年器為說明，以中國歷史為縱向主幹，橫向序列將不同時期王朝同時並列。

（3）**窯口座標**：以陶瓷史上約定成熟窯口命名，以地理概念表示陶瓷生產地。

（4）**品種座標**：以工藝與具體裝飾手法分類來表示，如青釉劃花、刻花或青釉褐彩。

以三維體系架構分析茶壺的座標時，可按實體壺器製作位移，並輕易地將同一青釉系統所演化出來的不同窯系，形制雷同的壺器，穿梭在各朝代中獲得明白清晰的解讀。

壺的平衡自來
其造形工藝

在壺的造形命名上，引用了感性直觀，以自然與人體的互借互喻，使壺具有抽象意義。

汪寅仙（1943-，宜興工藝師，1956年前後跟隨吳雲根、朱可心、裴石民、蔣蓉學藝，後得顧景舟指導）認為，以獅虎、羊頭、龍獸之類捏塑作為壺的嘴、把、鈕等附件。紫砂歷史記載的第一件作品為「樹癭供春壺」，其原形來自大自然，是將古老的銀杏樹幹上的癭結捏塑成壺形，整個體形完美、質樸蒼古，嘴把有天然妙成之趣，壺體表面七凹八凸、生動別致地呈現樹皮紋裡，並留著豐富的指紋，顯示了最原始手工藝製作的甜味。

造形命名是人為賦予，而壺器造形本身更能體現時代精神，這點也可應用在對壺器的鑑別。王健華（北京故宮博物院古器物部陶瓷組研究員）對於紫砂器的鑑定有下列看法：「對紫砂器的鑑定，首先要明瞭各個時期砂壺造型的基本特徵，以及演變發展的一般規律。例如，明代的紫砂壺造型多以方形、圓形、筋囊式為主，線條簡約，壺體偏大，平實質樸，給人一種厚重質樸的感覺，光素而少華麗，更加貼近百姓生活

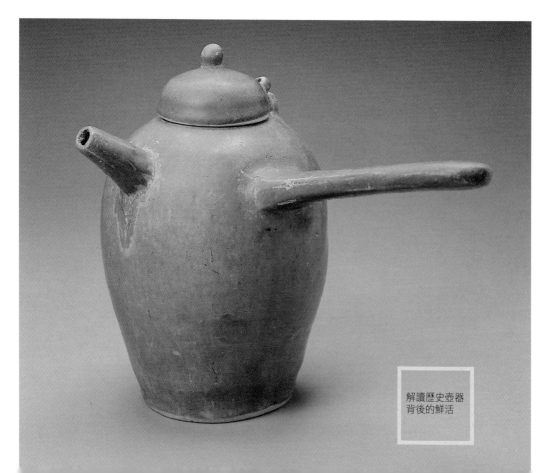

解讀歷史壺器
背後的鮮活

；清代初期的砂壺造型與瓷器一樣，出現專供宮廷、皇家使用的精工細琢的宮廷壺，多以自然形和幾何形為主。另有一些民間實用型壺類，壺形小、流短、小耳柄，形制小巧玲瓏；清末民初的燒壺造型款式增多，附加裝飾也增多，以仿古代名家為主，在形制上沒有多少創新。」

理解建構美學基石

這些造形特徵見於清宮舊藏，以歸納說當有其賞析涵養；但在壺主體變化和賞壺者客體變化同步對應中，客觀賞壺必經由深入對壺的種種理解，例如製作工藝、風格品味等來輔助，才足構成賞壺的美學基石。

壺的口、頸、腹、肩、足、底、蓋、鈕、把、流都具有與壺相應的原則，每個小細節都要與整體有機地呼應契合。這也就是將壺身與配件合成的結果，壺在以往就按製壺之形或傳自師承製壺後而命名；然今人以壺之「造形」稱之。洞悉壺的造形不單是在紫砂壺身上，進而由造形的元素中揭啟壺的緣起。

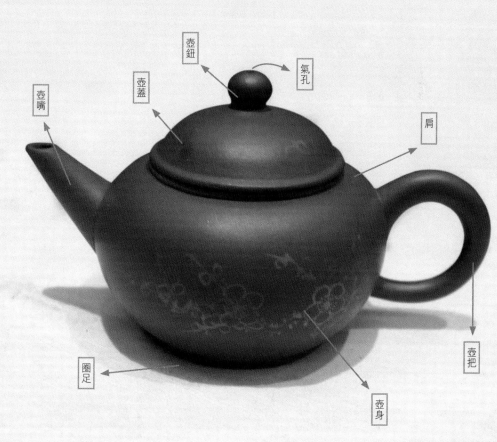

壺鈕

氣孔

壺蓋

肩

壺嘴

壺把

圈足

壺身

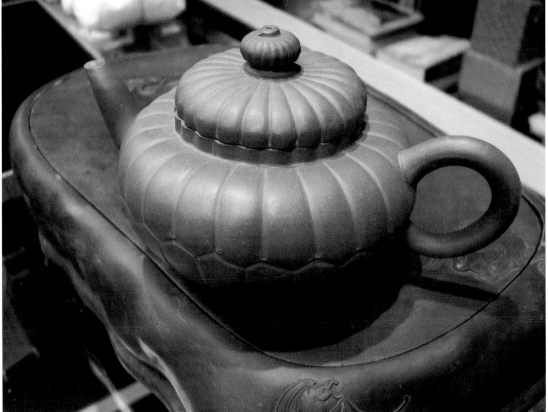

現今流通最大最廣的壺器是宜興紫砂壺。例如，用等量三公克阿里山烏龍茶，分別置入兩把紫砂壺。壺容量相等，浸泡同樣三分鐘，倒出茶湯時壺嘴長或短流的壺，倒出茶湯就有差異！這也促動深入了解紫砂壺的形制與茶湯的神妙關係。

現有紫砂壺的形制，有各種不同的類型。擁壺者自問：我的壺是屬於哪一款壺形？又哪款壺拿來泡輕發酵茶最合適？或是比較適合泡重發酵茶？深探壺器形制，有助增進賞壺趣味：

（1）**圓形器**：圓形器簡稱「圓器」，是以球體、圓柱體為基本形塑造的器皿。主要運用各種圓曲線、拋物線線組成。造形圓潤、飽滿，要求達到「圓、穩、勻、正」。圓，要求有變化，富感情，要於「肩」、「腹」、「足」等處見骨又見肉，整體達到「珠圓玉潤」的效果；穩，指穩定，除顧及視覺安定外，更注重實用的穩定；勻，指整體均衡比例，要求整體與蓋、肩、腹、底、嘴把和足，要比例勻稱、渾然一體；正，指製作嚴謹、規範、挺拔、端正。

（2）**方形器**：方形器簡稱「方器」，主要運用各種長短直線組成，如四方、六方、八方和長方等，造形明快、工整、有力，具陽剛之氣。紫砂方形器，講求「以方為主，方中寓曲，曲直相濟」。要求比例協調，輪廓分明，塊面挺括、線條平正，口蓋緊密，氣勢貫通，力度透徹。

（3）**筋紋器**：筋紋器是仿生活中瓜果、花瓣的筋囊和紋理。一般在壺體上做若干等分直線，組成如瓜樣的筋紋，造型整齊秀美，具有較強節奏的韻律美。

（4）**花色器**：花色器亦稱「塑器」，也稱「花貨」，考古界稱「象生器」，主要取材於樹木、花形，如松椿、梅段、荷花、葡萄等，運用捏塑、雕刻、堆等技法，組成壺體、嘴、把、蓋等造型。造形上不但注重象徵手法的運用，不但「肖形狀物」，更重「寄情寓意」。

方形器具陽剛之氣
（右上）

筋紋器造型整齊秀美
（右下）

花色器運用象徵手法
（左）

「三點金」的表面功夫

那麼賞壺就不再是往昔「三點金」的表面功夫了！「三點金」就是要求將壺蓋拿起，將壺身倒置平面，而讓壺嘴、壺把、壺身能等齊成一直線。此一賞壺評壺的原則，曾被奉為賞壺的最高標準，當擁壺者凝視「三點金」時，壺鈕本乎自然創作法則的大量有機製作就喪失了！她可能因此而失去壺鈕原本應有方便好拿的基本實用條件了。

壺鈕可以變異，隨時增補、加減形成全新的形態，所以無論她是圓鈕、環鈕、菌鈕、桃鈕、竹結鈕或是動物形狀的虎鈕、獅鈕、魚鈕，最起碼要求是：好拿。如是看來，一個小小的壺蓋鈕，是否適合人取用？光用看的是抓不準，必須親自用手拿看才知道。

注水七寸水不泛花

壺嘴作為蘊藏茶湯玄機之處，茶湯湧現變化自其而出，終究離不開壺嘴的出水流暢度。壺嘴，是為了方便出水所用，最重要的是出水要流暢，同時水流停止時不會「流口水」，也就是「涎水」。所以，除了靠目測壺嘴與壺身的協調性，還得以水入壺試用看看。

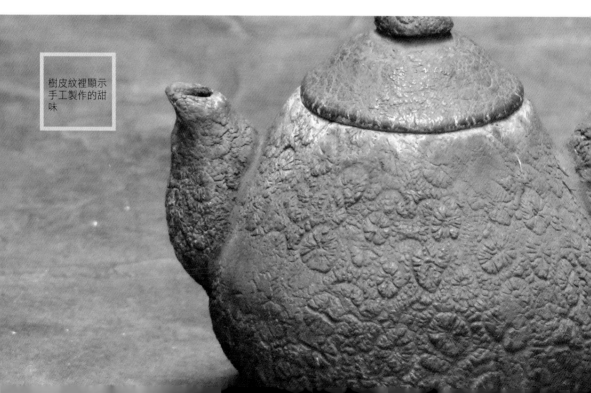

樹皮紋裡顯示手工製作的甜味

一般認為名師做的壺嘴必須「注水七寸水不泛花」；意思是即使將壺拿得很高倒水，也不會水花亂濺。事實上，讓水流通暢是壺嘴的首要功能。有的製壺者為求此效，刻意緊縮壺嘴，使得出水如注，卻可能失去壺嘴與壺身的均衡感。

宜興的壺嘴形式，有所謂的「一彎嘴」、「兩彎嘴」、「三彎嘴、「直嘴」等不同。但不管嘴型如何，變化多樣取巧，都得看她是否兼具出水順暢與美觀的雙重效果。

壺把的功能就是為了方便持壺。以宜興壺為例，壺把形制多，有橫把、端把或提樑用。

不同形制的壺把，必須與壺身壺嘴做搭配，考量美觀之外，最終目的還是好拿、好至於在壺把上刻龍雕鳳，多了視覺的享受，卻也須兼顧持壺的方便性。

從壺把、壺鈕、壺蓋、壺身、壺嘴到壺足，每個部位缺一不可，尤其壺足是一把壺的安定位置。壺足的形制可分為一捺底、加底、釘足等，無論是哪一種形制？都是要能讓壺站得亭亭玉立。

在壺底加了足就是將壺體營造出一個虛的空間；反之，在壺肩上做了提樑，其實就是將壺的空間佈滿了實的飽滿，導壺入實虛的互動空間。

壺把線條也是視覺享受（上1）

壺足讓壺亭亭玉立（上2）

壺把兼顧美觀與持壺方便性（右1）

水流通暢是壺嘴重要功能（右2）

壺把上塑龍（右3）

壺把在壺體上迴轉

壺把放置於壺身上，就將壺的飽滿空間架構、壺的虛與實關係彰顯。張守智（中國清華大學美術學院教授）在〈試談紫砂壺藝的造型美〉中提到：「實體和虛空間是指造形形體本身與形體外形相對形成的空間。恰當的虛實對比有利於加強造形的特點和裝飾性，是取得造形整體感的一個重要因素。

如壺把在壺體上迴轉構成的內形空間，若可呼應主體形狀或其線條的特點，則可起到加強整體感的作用。又如在壺底加上支腳，將壺體架空，加強造形下部的虛空間；或是在肩上架起提樑，增加壺體上埠的虛空間；或是以簡單的橋形壺鈕形成壺頂的透空位，這些手法都是以虛實對比的原理以增強造形的氣勢。」

宗白華（1897-1986，原名宗之櫆，字伯華。中國美學研究先行者、哲學家、詩人，江蘇常熟虞山鎮人）在《美學散步》中提到：「藝術既要極豐富地全面地表現生活和自然，又要提煉地去粗存精，提高、集中，更典型，更具普遍性地表現生活和自然。由於『粹』，由於去粗存精，藝

術表現裡有了『虛』『洗盡塵滓，獨存孤迥』。由於『全』才能做到孟子所說的『充實之謂美，充實而有光輝之謂大』。『虛』和『實』辯證的統一，才能完成藝術的表現，形成藝術的美。」

將「全」引伸到壺體，「粹」可用於壺的配件，要能既「粹」見「全」，才能表現一把壺的典型，如觀畫雖別無所有，卻在賞筆神妙與無限空間的呼應。壺在眼前，是否讓人感到其所延伸的無限空間能與天地呼應？如此才能被列為一把「好壺」。

從壺鈕、壺蓋、壺把到壺身，每一細節在製壺者視之為創作品時，不能通融哪一環節有疏漏，壺在精實結構中隱含許多門檻：然而更多的壺成形卻是為了量，而有安裝生產線，在壺的模件體系中便用「擋坯」來助成製壺的優勢，確保製壺過程的穩定性，尤其是壺身部分，每一次模具的使用，造成微乎其微的差別影響，然後按壺身的位置與配件的嘴、鈕、把結合為一體。

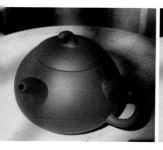
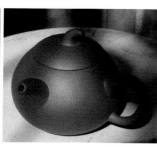
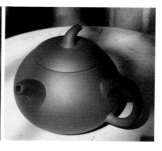

「模具」確保製作的穩定性（上）
「壺蓋」的擺放方向影響整體美（下三圖）

複製品的迷思

然而，若以創造的觀點來看，在創造壺的形體時可以計量，以高度的標準化和精確尺度的複製進行生產，那麼壺是使用性高於藝術原創性，就不可言喻了。複製進行時，會出現標準化的單元；但在同樣的擋坏壺體外，必定還有細緻差異之處，像壺嘴的變換、壺把的伸縮，只要在細部「動手腳」，壺便產生了個性化的差異。

惟面對可複製的壺，一個個排列在原形或稍作裝飾的序列之中，在壺家眼中或以複製為恥，更難將絕對和原件和複製品差異而予以切割。班雅明（Walter Benjamin，1892-1940，德國哲學家）〈機械複製時代的藝術作品〉中認為：「一件藝術作品，倘以技術手段加以複製，就會喪失其風采神韻。」那麼今日被玩家視為珍藏品的「名家壺」，是否也必經此試煉：也得面對複製後喪失風采神韻的風險與考驗？

壺的創造力若被毀滅了，那麼藏壺家又如何審視手中的一把壺？又能用何種角度去觀壺知本性？

一把壺生機盎然，必定具備使用上與視覺上的穩定性。壺的平穩與安定出自其造形工藝，壺的造形必以形體中心為軸。軸線恰如其分聚集，整把壺的重心就在這條中軸線又上延伸到壺蓋、壺鈕，向下延伸到壺底。視覺上，軸線下端的壺底成為基礎，其大小影響一把壺的穩定性。

又中軸線往左右延伸，壺的肩部、腹部變換即將牽動壺整體造形。因此壺底大，重心下移，壺的腹部較矮也會讓壺較為穩定，造型與重心自然往下，壺看起來就會較為穩定；反之，壺體高，底部小，中軸線向上提升，壺的重心跟著上移，壺的造型就會看起來較輕巧。

精巧的壺穩重卻不笨重，造形上的巧思安排化解了壺底因體積大帶來的視覺呆滯感，更靈活應用嘴或把，讓壺造形的整體結構趨向均衡。

壺體、壺嘴、壺把均衡配置

一把壺的嘴或把有任何一方過重，會使壺造型失去準頭，偏離中軸線，整把壺不是頭重腳輕，就是左右失衡。壺由穩定性發展到均衡性，得靠構成壺的三大元素：壺體、壺嘴、壺把的均衡配置。同時，配合持壺的穩定性，在使用上有助注水的流暢性。

一般相信，製壺家必依循一定規範格選配壺嘴，或設立壺把種種形式，並不會草草了事。製壺家會建立製壺守則來保衛壺的文化傳統。這即所謂製壺的「正宗」法則，若是偏離此法則壺器必會褪色了，壺的造形之美被忽視了，取而代之的是擴張製壺家的名氣。如此名壺也只算是「虛名」罷了！

那麼什麼是「正宗」製壺法則？終究造形上的美而言，必須考量到壺嘴與壺把的對應，製壺家得以人體為度量之法，來看製壺的方寸，拿捏得宜，就可將壺把的中軸與核心做最有效配置：就將壺嘴安裝比壺把外傾，讓原本雙平行線下的壺嘴拉到平行線上，如是壺嘴和壺把在視覺上，多了一層活力洋溢的觸動，這正是藏壺家心目中量度好壺的第一要件。

方寸之間辨古今

一把壺到了眼前，輕輕在壺把與壺嘴擴展平行線，就可以展開尋找壺的「方寸」所在，更可確立壺身、壺嘴、壺把三位一體的佈置。

清康熙孟臣壺遇上當代仿古壺，她們的壺蓋都具有高水牆，但兩者前後相距兩百年，壺的形制依然不變，只是土胎變化略有差異。如何才能辨壺古今？不能只用款識當佐證，關鍵點在壺神韻！神韻又怎麼看呢？

清康熙孟臣壺制的壺嘴若纖纖玉指般豐潤，氣韻生動，怡然自得；而後仿的壺嘴，尺寸口徑如一，看來神似，卻不經意露出它的真面目。

三角形法告別「模糊年代」

判斷壺的年代是門大學問！是康熙年製或是乾隆年製？概約性的斷代法常令壺家陷入迷戀中的迷惑，身處灰色地帶而無法自持。告別「模糊年代」吧！專注在壺的神韻，就知其真相：

將壺放入倒立等腰三角形的度量規制中，馬上可以看出壺的比例問題！應用倒立的等腰三角形度量一把壺，可分下列三個步驟：（1）先用壺底為中心點、（2）壺口為頂線、（

3）畫出等腰三角形。

壺把與壺嘴的位置若已站在量度的高曲度上，正說明此壺的整體均衡良好，在等腰三角形線條中的壺形，更應以壺應具有的氣韻意趣為宗旨。

壺器的作法反映時代風格，並有與時俱進的調性。文人愛壺以器小可以把玩為上；然，民間品名壺容量得適宜，必備其方便性，但都不應脫離對壺的基本要求；「方非一式，圓不一相」。這裡看到壺的形體不一、變換饒趣。初入門者看壺卻難合形悅影，以此前進遠離了壺的真實性。因此愛壺得先從壺的造形中找壺的意趣，才能得知何謂「離形得似，不似而似」，這也是藏家、玩家的境地。

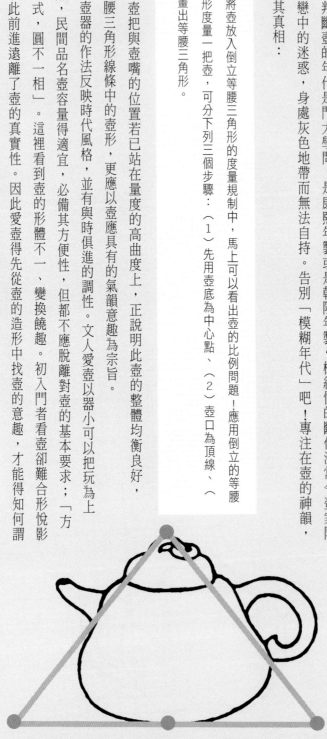

是精神，是氣韻，是動

宗白華在〈形與影〉中說：「離形得似的方法，正在於捨形而悅影。影子雖虛，恰能傳神，表達出生命裡微妙的、難以模擬的真。這裡恰正是生命，是精神，是氣韻，是動。」這樣的美學觀正映合了壺器帶來的意趣所在。

然而，有些藏壺者卻少用時代變遷造成壺形變動的事實，來看壺的造形美，反而追尋以明清時大彬（生卒年不詳，明末萬曆年間陶藝家，號少山，江蘇宜興人）、陳鳴遠（生卒年不詳，字鳴遠，號鶴峰，一號石霞山人，又號壺隱，江蘇宜興人）、楊彭年等名家名壺。且用玩壺度量法，將等腰三角形用在今日壺器上，就不難看出壺是否出自高手！

以陳鳴遠南瓜壺為例，《陽羨名陶錄》：「鳴遠一技之能，間世特出。」

「南瓜壺」以瓜形為壺體，瓜柄為壺蓋，瓜藤為壺把，瓜葉為壺嘴，構思巧妙，雅而不俗，現藏南京博物院。若以陳鳴遠壺為例，應用上「等腰三角形」度量法時，將南瓜壺的壺嘴與壺把放置在兩平行線裡，就可見壺把曲度與壺嘴延伸方向相同。這種壺嘴、壺把的延伸拉開壺形，傳神地表達出一把壺的氣韻。

另以現藏南京博物院之「大彬款天香閣砂提樑壺」為例，雖經宋伯胤（前南京博物院副院長）判鑑為「明末高手仿製」，但對該壺的巧思卻大為讚美：「底部大，平平地落在一個平面上。從肩以下，壺身逐漸溜圓，使造型的重心亦隨之下移，從而在底部增加了足夠的重力，當然也就增加了壺的穩定性，使人或有悠然之感。提樑特別高大，拱起如長虹臥波，在壺身上部為人們留出一個一望無際的穹窿空間。」

同樣地，宋伯胤亦啟動了「等腰三角形」度量法，用了獨到的觀壺，同樣的觀點也獲張守智認同，他說：「這壺的重心在壺體下部，造形穩健莊重。但通過提樑的迴轉，構成壺體上部的虛空感，使整體舒展大方，增加了造形的氣勢。提樑所形成的完整空間，亦增加了造形的裝飾感。」

造形的基本構思是一個「圓」字。從正面看，圓圓的壺身和圓圓的提樑重疊在一起，輪廓線相互交叉並受到阻斷。因而使圓形的主體感分外強烈。將一把壺的造形裝飾用「圓」為軸心，展沿出來的觀壺術也提供了今後賞壺的可期脈絡！

造形與實用意義

賞壺之美，觀造形之氣。名家壺因名氣大，壺顯重要；但名家壺的製壺者卻藏玄機：壺在模件化體系運作，由不同部分如壺身、壺嘴、壺把組成，部件可由陶工一人獨自完成；但均可分別而作，也可分由不同人製壺部件再組裝一體，面對如是標準化複製的一把壺，卻又在各自的部件裡進行變異、創造，進而形成全新的形態。

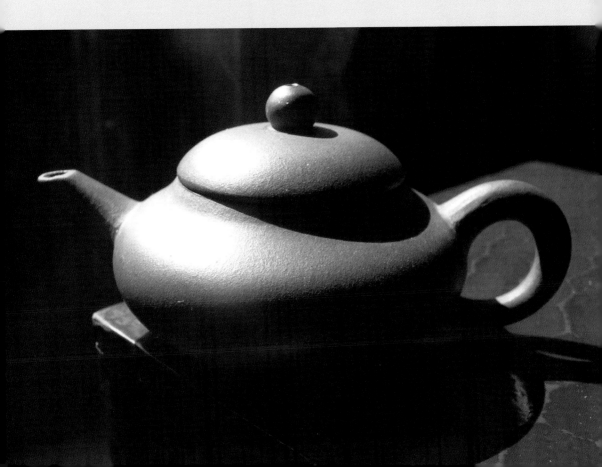

這也如同上述「大彬款天香閣砂提樑壺」係由時大彬名家壺變異而成，而賞壺者亦可由此壺變化進而認同，更由壺所揭示工藝技巧給予肯定，至於是否為「大彬」本人之作，在壺本身所顯出的造形之美，已是玩壺的次級問題了。

將一把壺視為是創作，製壺導入陶瓷製成工序，成為模件化系統的應用時，壺的造形實用與意趣就雙雙突顯，成為玩壺賞壺必備的要素。

結構重心自然往下（右頁）
加強造型下部的虛空間（上）
嘴、鈕、把結合為一體（下）

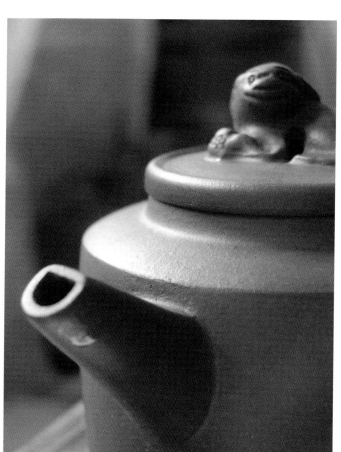

材質

配置與況味

壺連結茶！「茶壺」連為一體，是燒饒出芬芳、甘醇的容器。

壺器發展在品種與產地方面，經歷歷史風華沿革，歷經了單色釉到彩瓷；從少數窯口到中國各地的窯場，壺器在官窯與民窯體制下互現華麗與簡樸的風格……。面對將壺視為為茶服務的器皿，壺的實用性受到時代風格與窯口的變因影響，而其間壺的材質因不同條件燒成的壺，用來煮水品茗時更顯出變化與極大的況味！

窯系概念緊密結合

賞壺以類形學（typology，註1）為方法，可以從壺的外部形態演變順序中，使同一功能的壺器在不同時代稱謂中進行歸納梳理，進而深入時代品茗不同風格時，可以更清晰明白壺的演化，以確知壺在形態上的流變是其來有自的。另加上材質來看，今人可見壺的材質萬千：陶、瓷、金屬、玻璃……。

不同材質製成的壺器，到底哪一種好用？西方品紅茶愛用瓷器、銀器，東方品茶則以陶瓷器等多樣化來搭配青茶、白茶、綠茶、黃茶、黑茶、紅茶等等。而自唐宋以降，品茗風氣盛，已知曉各地因茶用器，搭配應用各地不同窯口所產器具，而歸結壺材質與茶的親密關係。

以材質表現同時性符號

唐蘇廙（生平無考）說：「貴欠金銀，賤惡銅鐵，則瓷瓶有足取焉，幽士逸夫，品色尤宜，啟不為瓶中之壓手，然勿與跨珍街豪臭公子道」。唐代壺叫「瓶」，深為幽士逸夫所愛用，他們因使用經驗而愛上瓷瓶，藉此讓茶湯顏色更真實，更顯雅趣。光是瓷瓶，就是大學問。

壺，為茶服務。（右頁）
純金壺以明壺為師（右）
銀材質影響品茗況味（下）

註1：在19世紀晚期20世紀初，在語言學及邏輯思想的影響之下，類形的觀念在思想界獲得一種新的中心地位。這時產生的是非常抽象及一般的類形理論，在許多不同的領域中，形成系統的學問，謂之「類形學」。

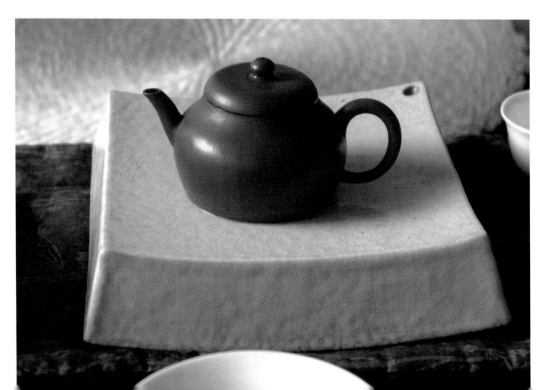

壺所用的材質，廣泛應用陶瓷器，蓋因其可塑性高，在製壺上意象象佳。壺透過材質的變換，可以讓壺具有寫實效果佳。壺透過材質這也是壺的材質配置出來的壺情的同時性符號。以陶製提樑壺為例，提樑是表現壺情的符號，同樣在嘴、蓋也具有符號的性質。

一種任意構成的拼湊

壺體容量大小、方圓、曲直的不同，胎土的粗獷與細膩都在在構成不同的視覺效果。而這種交錯同時存在一件作品上的同時性符號（presentational symbol）橫生趣味，令人識性，其實是聯繫形象具有密切且相互影響的關係。製壺者也擅長運用不同陶瓷材壺時不可不察，例如壺蓋、壺嘴與壺把的同時質，來表現壺的同時性符號，藉使用材質差異來彰顯製壺者而助長組織意象的效果。製壺者藝術性的水平高下。

以市場最常見的紫砂壺為例，紫砂本身可塑性高，製壺時對比與調和可以材質來交錯使用：壺的造形或以小襯大，

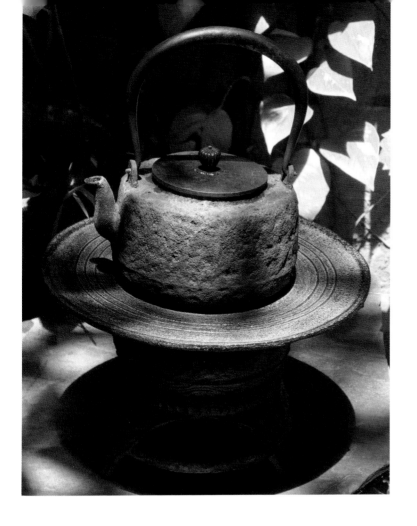

用鈕的大小來襯托壺身的大小對比。這種以材質配置的手法，其實就像黑格爾（Georg Wilhelm Friedrich Hegel，1770-1831，德國哲學家）所謂「一種任意構成的拼湊」。其「任意」事實上並不任意，好壺用的材質可依壺的大小對比中取得調和、升騰，更造成了壺因材質的配置多了虛實空間的對比性！

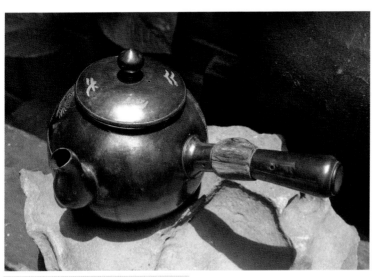

嘴、蓋也具有符號的性質（右頁上）
用鈕的大小來襯托壺身的大小（右頁下）
生鐵壺亦富茶趣（上）
不同材質，哪種好用？（左下）
造形受制於材質的差異性（右下）

虛實空間・以提樑為例

實體與虛空間由壺造形產生。而造形又受制於材質的差異性，若是材質不允許可塑性的強度，那麼壺的製作又如何能有「提樑」、「壺的提樑」、「壺鈕」的融合功能？壺的抽象符號審美契機，進而產生對壺的認同。壺的簡潔提樑以少勝多，以形帶意，創造欣賞功能，調動了賞壺審美的主動性。提樑除了提壺之外，還是連結多方的紐帶：

光用壺的提樑來細分，提樑的寬窄設置不一，按壺身接觸部位而定，提樑的頂端是手提部位，不能過寬，需以提拿方便為上；提樑的寬窄設置得宜，增強壺體兩個側面的效果；那麼提樑的長短設置，又得根據壺身主體的高低、大小而定，長短適宜，氣勢加強。掌握比例關係，造成結構設置合理，直接反映作者對造形藝術的內涵。而材質的可塑性與燒結等現實問題也必須面對。

感性和生命的美

相對壺的整體與局部，賞壺者如何由「局部」去增強創建賞壺的自覺性。面對廣闊藏壺領域而言，不單是壺的市場價格上漲幅度，而是壺令人醉心的、存在形制背後所蘊藏感性和生命的美。李昌鴻（江蘇宜興蜀山人，1955年隨顧景舟學藝，其設計作品曾獲1984年德國萊比錫國際博覽會金質獎）說：「鑑，多為理性認識，賞，多指感性認識。鑑賞觀玩一件藝壺，不單是去直觀他的壺體輪廓，曲直線條、壺嘴、壺口、壺蓋、壺底、壺面等結構、章法的匠心與功力、師承、流派與風格。更重要的是通過欣賞，去發掘創製者的意境、情感、氣質、審美意識和格調追求的藝術靈性。」

紫砂壺因材質特性易創造多樣的造形以外，而本身材質的品茗實用功能，常為品茗加分，瓷土亦有同等效應，只不過紫砂壺市場上的壺良莠不齊，因此紫砂材質的「內在美」值得深入探討。

虛實空間的對比性（右頁）
壺的簡潔提樑以少勝多（上）
瓶深為幽士逸夫愛用（下）

紫泥氣孔發茶性強

紫砂壺的最大特色在其材質。紫砂原料與一般陶器所用的黏土不同，是高嶺—石英—雲母類黏土。其含鐵量高，具有多種礦物元素，燒成溫度比一般陶器高，介於攝氏1100～1200度之間，由於胎體由石英、赤鐵礦、雲母等多種礦物質組成，高溫燒造時各種礦物質通過分解、熔融、收縮，發生了質變，產生大量團聚體及少量斷斷續續的氣孔。

其氣孔率介於陶器與瓷器之間，吸水率小於2%，紫砂的透氣性、耐熱性與隔熱性，在冷熱驟變時不易炸裂。此為其特性，但製壺材質的小細節都會引起壺器茶湯大變動，愛茗者必須洞悉究竟。

宜興紫砂壺所用的原料，包括紫泥、綠泥與紅泥三種，統稱「紫砂泥」，別稱「五色土」、「富貴土」。其中紫泥屬於甲泥層，綠泥是紫泥砂層中的一層，而紅泥是位於嫩泥和礦層底部的原料。

合成顏色殺傷力高

紫泥是生產各種紫砂陶器最主要的原料，主要礦物為石英、黏土、雲母和赤鐵礦。紫泥、綠泥與紅泥各有其特色，經過粉碎與練泥而製成成品。從礦層中挖出的紫泥俗稱「生泥」，露天堆放稍事風化，待其鬆散然後用破碎機出碎，轉碾機粉碎、過篩，濕水後通過真空練泥機捏練，成為供製坯用的「熟泥」。

紫砂方形器氣勢貫通（左）
紫砂「內在美」值得探討（右）
「茶壺」澆饒出芬芳（左頁）

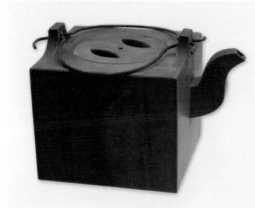

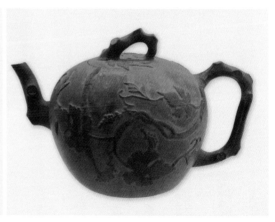

綠泥、紅泥的提煉與紫砂相同。在泥料中加入金屬氧化物著色劑，使產品燒成後呈現天青、栗色、深紫、梨皮、朱砂紫、海棠紅、青灰、墨綠、黛黑等多種顏色。這也是「合成顏色」對壺的殺傷力，以這種材質製成的壺發茶性較低，也較難引動茶香。

紫砂材質也因常加入其他元素而產生不同效果，若雜以粗砂、鋼砂，產品燒成後珠粒隱現，產生新的質感。醮漿紅泥、仿金屬光澤液等化妝土，豐富產品色彩。

收藏的自主性

　　紫砂的特殊材質締造紫砂壺的天地，然而使用材質與壺的配置與況味之間，依存著模件化手法製壺；但製壺者與藏壺者並不以為意。以出現在兩岸三地博物館的漢方壺為例，雖是同一藏品系統，卻各自具有收藏的自主性。

　　北京故宮博物院藏「宜興窯爐鈞釉漢方壺」，其斷代為嘉慶年製，高24公分，口徑11×10.7公分，底徑14.3×13.1公分；南京博物院藏「爐鈞釉高身方鐘壺」；香港茶具文物館藏「爐鈞釉漢方壺」，其斷代為十八世紀晚期，澹然齋製，高22.4公分，寬13.8公分。以及一把「清康熙施釉彩山水高身方鐘壺」，長21.5公分，寬11公分，高20公分。

　　三把名稱一樣，皆為方底長流，均為紫砂內胎，外施爐鈞釉，器底落款不同，表示漢方壺在增殖成為可以模件化的過程中，或以相同材質進行不同變化的況味。經由解構其製作程序，有助進一步了解壺的材質密碼，以及其與茶湯滋味的互動關係。

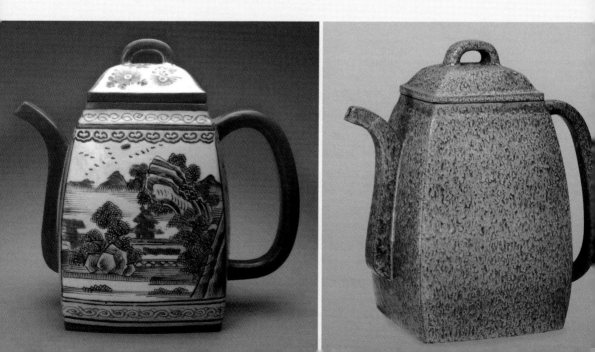

方鐘壺秀創造力

固定的四方式蓋、弧形鈕與長環柄，正是相同的表現手法，以紫砂內胎材質，擴大了紫砂壺成為可以大量模件化的母體，外施仿自鈞窯釉色，組成同樣材質造型的「漢方壺」（或稱「方鐘壺」）。有的露出胎骨本身，有的則用彩繪裝飾壺器，這也是同一材質的紫砂壺器既是單獨存在，又是聯合其他釉色來增色的事實，所以有的是器表施釉彩山水。

上述三把壺在不同時期出現，但製壺家不以此為「仿製」，仍大方落款「華鳳翔製」「澹然齋製」，就是呼應了古人製壺。同時，製壺者也不認為模件化製壺是失去創造力，透過從胎土練泥的差異性，到釉藥燒結溫度等不斷變化的細節，所發揮無窮無盡的創造熱情。壺的材質同為紫砂同樣是漢方壺，卻同等具有創造力的作品，這是不同博物館爭相收藏，而不用「排他性」做冷處理，這也反映了壺在材質配置時的多樣性，光是紫砂一項就可用參數中的陶土潛藏變數，而產生迥然不同結果；換言之，即使兩支造形與容量相同的壺，以不同材質加以製作，就會產生不同況味。

吸水率高散熱快

然而，愛茗者買茶，心中總想用最直接的方式或途徑，找出最適合泡茶的壺，因此就會出現「朱泥壺最適宜泡高山烏龍茶」的說法。材質的變動來自上述源頭，而茶葉的採摘到製作又何嘗不是充滿變數？又要如何以「不變」去應「萬變」？

形態流變其來有自

材質讓一把壺具備了先天的條件，而深入了解壺的材質，可讓愛茗者踏入陶瓷的大千世界，除了將壺視為茶器外，其身後廣闊而充滿魅力的陶瓷世界引人入勝。

材質帶來壺對茶滋味的影響，關鍵在製壺材質本身的吸水率，一般瓷器為0.1～0.5％，硬質精陶在9～12％，軟質精陶為17～21％，吸水率高低直接帶動壺器的散熱快慢，這在品茗實際操作時彰顯其發茶性的程度。吸水率高，散熱也快，易誘發茶香，而壺內茶湯也較容易轉涼；相對而言，吸水率低，散熱較緩，壺內茶湯轉涼速度較慢。可參考下面吸水率辨茶表：

吸水率辨茶表

	綠茶	白茶	黃茶	青茶	黑茶	紅茶
吸水率低（小於0.5％）	綠茶	白茶	黃茶	青茶	黑茶	紅茶
香氣	嫩香	清香	板栗香	高銳	陳香	甜香
滋味	鮮爽	嫩鮮	鮮醇	韻味	醇厚	甜和
吸水率高（大於0.5％）	綠茶	白茶	黃茶	青茶	黑茶	紅茶
香氣	平和	平薄	香短	高郁	鈍熟	焦糖氣
滋味	味長	味淡	軟弱	醇正	收斂性	味強

說明：

（1）吸水率指陶瓷本身遇到水時產生的瞬間變化

（2）香氣、滋味的相關語彙是依照「茶葉審評指南」加以訂定

（3）六大茶類是根據不同的發酵程度加以分類

（4）每把壺的吸水率與材質互動變因多，此表為參考值非絕對值。

（5）六大茶類下細分許多品目，在香氣與滋味的互動變因多，此表為參考值非絕對值。

第4章

裝飾
細琢與蘊含

由材質帶來香氣與滋味的不同
實質用途，再由壺器裝飾的細琢
去撫摸一把壺器所蘊含的深邃。
在歷史長河中，壺的出現成為飲料流
動與人類文明契合之物，誰又能知曉原始
社會中因壺連動的生命之歌？誰又能單向指
涉壺只能成為桌上的品茗器物？

秦至西漢·壺口似盤

壺在歷史上，因不同時期有不同的造形與功能，基本造形小口直頸，球狀或扁圓腹，平底或圈足。新石器文化的遺址中就有所發現。秦至西漢，壺口似盤。壺自東漢開始，器形就十分多樣化了：三國至隋的盤口壺、唾壺、多繫壺或雞首壺，樣式雖多卻都稱「壺」。卻與今日所見的壺有所不同。從「壺」的歷史脈絡，可助明辨「壺」的屬性，發掘「壺」的本意。

唐代社會茗風大盛，各地窯址製壺滿足品茗需求，壺進入輝煌的實用階段。壺因不同窯場製造，形制多樣化，加上釉色變化多，歷代製壺有不同稱謂，惟其實用功能不變。

各地窯口百花齊放

壺的叫法不同，有多重實用功能：作為品茗時的盛水器之外，同時可當注水器！在歷代更迭中，壺的造形與材質不斷變動，壺器本身也留下了璀璨的裝飾流變。有關壺身上的裝飾因其工藝有不同手法，或剔花、刻花、雕塑……寫下壺器工藝的細琢與蘊含，至今閃透著不朽藝術性的光輝。

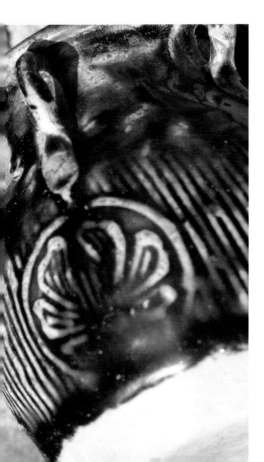

設色增添壺器神韻（右頁）
壺嘴紋飾聚焦眾人眼光（上）
壺器花飾是青春永恆的靈魂（左）

自然作意的默契

壺器器表上的紋飾，描寫山川、人物、花鳥、蟲魚，表現著深沉靜默與自然融為一體。一把影青水注壺器表的花樣，雖靜而動，流洩著與自然作意的默契，不論是剔花或印模上的花樣，都意味著藉水注面向自然所得的一片空明！壺器表上雖只是寂靜的筋紋，或是一朵雲彩紋在釉下的神彩，卻帶來每次提壺注水具足心靈的活躍。

一把壺器花飾是自然的結構，是青春永駐的靈魂。

就在一件長沙窯水注看見唐畫，看見唐朝人留下的真跡：運筆用銅紅色繪料，教山水飛鳥活靈活現，正是曠邈幽深的表現！或另見一把水注壺器的空白釉表，正是自然留白，虛無中可見氣韻生動。

以壺器配件來看，壺蓋上的紋飾聚焦眾人眼光！壺蓋上的鈕有了如意紋飾的出現，不正寫白了一天的稱心寄託，加上二三魚紋凸起於壺嘴，宣示著如魚得水的無限生機。壺器上的一花一鳥，讓人發現無限可能，成為追求超脫的影射！

中國南北各地的窯場，不停歇地創造壺器上的紋飾，留下永恆的線條，令人撫壺生情。陝西耀州窯青瓷水注，獨具魅力。用寫意的剔、刻、印三式，留下水注壺的黃金印象！而北方耀州窯正和南方越窯系出同門，唯耀州窯的聲名遠播，在傳世耀州窯水注身上，乍現紋飾之驚世之美。

4 篇 裝飾‧細琢與蘊含

如魚得水的悠遊自在（上）
壺器裝飾流變璀璨（左）

耀州窯刻劃花意

耀州窯傳世水注出現不斷驚奇，就在紋飾的創新，遙想當年品茗茶敘觸目所及的美器，加上芳香茶湯等待品用的期待之情。

五代時，耀州窯受越窯影響流行劃花，紋飾有水波紋、花葉紋、錢紋等等；北宋時，刻劃花極度繁榮，裝飾題材大為增加，常見梅、蘭、竹、菊、蓮、牡丹、葵、石榴、海棠、葡萄、靈芝、如意、水藻、卷草等，紋飾多採「偏刀」技法刻成，刀痕犀利，線條粗放，圖案凹凸分明，釉色深淺相間，有瑰麗的立體效果。

宋《德應侯碑記》描述耀州窯產品：「巧如范金，精比琢玉。始合土為坯，轉輪就制，方圓大小，皆中規矩。然後納諸窯，灼以火，烈焰中發，青烟外飛，鍛煉累日，赫然乃成。擊其聲，鏗鏗如也，視其色，溫溫如也。」正因為耀州窯青瓷具有溫潤如玉的釉色。

這也是品茗時器色帶來的恬靜，以及穩定力量的根源。

龍泉魚紋生生不息

北方耀州窯水注壺風光，南方宋代景德鎮青白釉瓷壺，浙江龍泉窯青瓷模印魚紋亦不甘示弱，紋飾表現手法傳承沿襲到了元明以後，開始出現釉下青花瓷用鈷料來繪成寫實的魚紋，像是鯰魚或鯉魚等等，都是藉此來表現生命力。儘管時代在變，在一款紋飾的不變中力求差異，可看出製瓷的用心。

貼花雙魚，
氣韻生動。

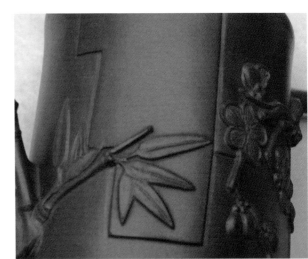

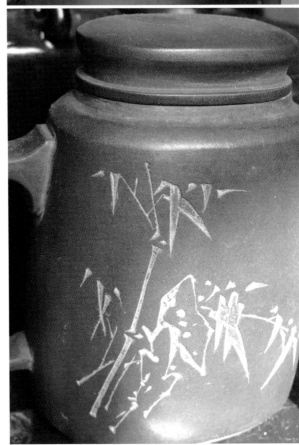

例如：元代繪魚的張力寫實，明代魚紋的溫文爾雅，清代魚紋則雍容華貴。如魚得水的優游自在，恰似品茗時自主性的閒適，經由器表的紋飾帶來視覺的饗宴，在青瓷的貼花枝葉中更見趣味。

元代龍泉青瓷的貼花大多與厚釉青瓷結合在一起，題材有牡丹、菊花、荔枝、雲朵、龍、龜、魚及「壽山福海」、「龍漿鳳腦」等字。壺上裝飾情景有若唐人元積（779-831，唐代文學家，字微之，唐河南〔今河南省洛陽縣〕人。穆宗時拜相）的〈菊花〉詩境：「秋叢繞舍似陶家，遍繞籬邊日漸斜。不是花中偏愛菊，此花開盡更無花。」這也正體現品茗壺的精神愉悅，也訴說著青瓷水注壺上出現無窮的曲線，經由剔花或壓花線條來裝飾水注壺的深遠幽境。

梅蘭竹菊，反映內心。（上）
竹節紋飾隱喻文人風骨（下）
明青花瓷常見松樹紋（左頁）

紋飾的感官之樂

壺的紋飾也常是寄寓心靈的藝術之境，如蓮瓣紋、焦葉紋、松樹紋，以及四君子花卉紋的情感表現，紋飾是客觀的自然生命，使持壺者沉浸於紋飾帶來的感官樂趣。

蓮花、蓮瓣紋是佛教裝飾圖樣，深深影響瓷器裝飾，尤其是茶器。這也說明茶與禪佛修為的互動，是可借助器物的紋飾而展開心靈交會的啟航。水注壺器普遍使用蓮瓣紋，當元、明瓷上的蓮瓣紋或以仰蓮、覆蓮兩種面貌，出現瓶肩與周底時，茶席上的壺器不正是一株不染的蓮花嗎？

這種洗滌心靈的器紋，恰如越窯青瓷劃花剔出的蓮瓣花，或是明以降採用雙線勾出抽象的空靈，在這樣器表上的明暗有緻和單純神韻，品茗者聞見花紋的形象跳躍婉轉，並融入合流的花紋條理。這也正是原本物相的蛻變！紋飾有了節奏，壺器表的花紋傾倒四溢茶香，這時茶湯滋味外的實相與品味交集了，常是品茗時最先帶來的沉靜！

花的繪工是平面的精靈，壺器上用剔花、設色，增添壺器的神韻。

山石紋化實相為空靈

壺器的紋飾化實相為空靈，以極簡單樸實的形體線條，建構典雅廟堂。以壺器上出現的山石紋為例：山石紋在元、明、清的瓷器上做為背景而常出現，配以樹木、欄杆、松竹梅、香几、人物、走獸、花卉等。不同時代的山石紋各異其趣：元與明初較寫實，

明中後期趨向寫意，清初轉向寫實，同時在官用與民用上有了分野。官窯器上的山石紋工精緻而寫實，民窯瓷上的則粗放而寫意。

如是看壺器的紋飾，令人聯想賞壺如賞畫般的愉悅！

山石紋與同時代的山水畫有密切關係，兩種藝術形式是相互啟發與影響的。元青花的山石紋配合人物、松樹、花卉紋用，造形簡潔雄渾有力，以寫實為主；出現在明代瓷器上的山石常被畫成太湖石狀，特點是中有石孔，成螺旋狀。清康熙青花壺可嗅到「四王」（指清初王時敏、王鑒、王原祁、王翬四畫家，承續明末董其昌，以摹古為宗旨，成畫壇主流）的山水畫氣息：畫「山」而非畫「石」，由於康熙青花色階層次很多，因此與紙上山水已取得相同的效果。

這種品茗賞器的餘暇為今人敞開走入古器的階梯，瓷壺上的松樹、山水都自成格局，是一種品茗的奢華，手捧青花原作，在百年不朽的燒結下，賞器賞茶，何等樂活！

松樹紋歷代不同

松樹紋在青花瓷上常做為主題或作為輔助紋飾，明代官窯和民窯青花上常見松、竹、梅紋，但仔細觀察卻別有風味。

明代青花瓷上的松樹紋如馬尾松造形，松針細長，樹幹盤曲，樹皮畫成魚鱗狀。明嘉靖、萬曆民窯青花上的松樹紋將樹幹畫成盤曲的「福」、「壽」等吉祥字。清初康熙青花汲取了中國山水畫技法，松樹配在山水景中，以寫實為主。

元代後期製品中有的畫成五針松狀，松針短而呈放射狀。明代瓷上的松樹紋畫成五針松，圓球形放射狀松針。

如是細看壺器上的松，好似遊歷古今書畫之林，穿梭在品茗與文化交織的豐富中。

常見的水注紋飾

明初蓮花唐草紋水注壺在壺嘴用蓮花姿影盤繞，通體嘴底部則改用唐草紋，讓器形見華麗，圈足處則用了波形浪潮紋而自成風格。常見水注壺器上的花紋，如明初青花芙蓉水注，一朵盛開嬌嫩的芙蓉花吸引眾人目光。明初果實折枝紋水注的豐饒瓜果，加上植物樹木類，是水注壺上常見的紋飾。

（1）有關果實：常見的果實紋飾如：枇杷、櫻桃、瓜、桃、荔枝、石榴、葡萄等，係取花具體形象來表達意象與感情。青花果實折枝紋水注壺上繪有枇杷。《花鏡》說：「枇杷一名盧橘，葉似琵琶，又似驢耳，秋蕾，冬花，春結子，夏熟，備四時之氣。」將枇杷視為吉祥之果，比喻成「滿樹皆金」，也成用壺時的想望，將「滿樹皆金」的壺握在手上，再泡飲分享，品者不正浸淫這幸福滋味？

（2）有關花木：青花蓮花唐草紋水注壺上繪有蓮花紋。《愛蓮說》記載：「予謂菊花之隱逸者也，牡丹花之富貴者也，蓮花之君子者也。」蓮花被稱為「花中君子」，與牡丹富貴吉祥隱喻被廣泛地用在壺器上，如同青花芙蓉紋水注壺具吉祥之意。蓉與榮同音同聲，花與華同音異聲，芙與富同音異聲，牡丹寓意富貴。來自吉祥花卉的意象，是壺器上的藝術創造。

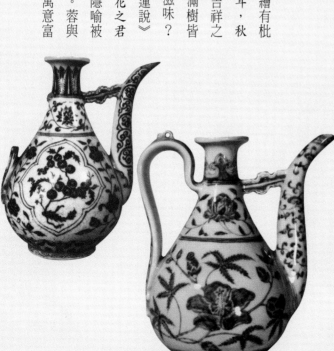

（3）有關獸物：常見獸紋造形有龍、麒麟、獅子、兔、象、鳥、水牛等。青花麒麟水注壺的麒麟紋為四靈之一，其牝為麒，牝為麟，相傳體為麇而呈黃色，尾似牛，首為狼，有角一根，足呈馬形。《詩經》有註：「有足者宜踶，有額者宜抵，有角者宜觸，惟麟不然，是其仁也。」《廣雅》說：「含仁懷義，音中鐘呂步行中規矩，不踐生蟲，不折生草，不入穽陷，不行網羅，明王動靜有儀則見，故毛蟲三百六，麟為之長。」

（4）有關鳥類：常見的鳳、鶴、鷺、鴛鴦、雉，在青花鳳凰紋獸形水注壺可見。鶴是禽類的宗長，有「一品鳥」之稱。《相鶴經》記：「鶴陽鳥也，因金氣，依火精，火數七、金數九，故十六年小變，六十年大變，千六百年形穴而色白。」鶴與龜都被當作延壽的吉祥動物而受人重視。鶴畫成圓形時稱為「團鶴」，口啣桃花的則為「鶴獻蟠桃」，鶴善舞，所以「舞鶴形」常被引用，兩鶴相對而舞叫「雙鶴對舞」。

（5）山水畫美妙意境：元明青花發展臻於顛峰，就將一幅山水藏在壺器上吧！壺器山水帶來極美意境。宗白華在《美學散步》中所說：「傾向抽象的筆墨表達人格心情與意境。中國畫是一種建築的線條美、音樂的節奏美、舞蹈的姿態美。其要素不在機械的寫實，而在創造意象，雖然它的出發點也極重寫實，如花鳥畫寫生的精妙，為世界第一。中國畫真像一種舞蹈，畫家解衣盤礴，任意揮灑。他的精神與著重點在全幅的節奏生命而不沾滯於個體形相的刻畫。」

青花鳳凰紋獸形水注
16世紀中期（明末期）（左）
青花旗麟紋水注　16世紀後半期
（明末期）（右）
青花繪出的筆觸多樣（左頁上）
感染文人的品茗氛圍（左頁下）

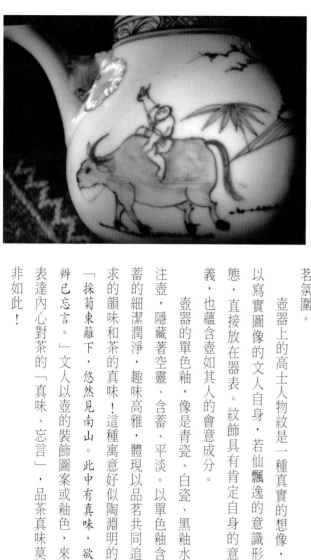

壺器擺脫模擬寫實，使自己取得獨立性格，賦予了每把壺器自身價值。由此壺家製壺時的感受與觀念，有了更自由展現，壺器的實用性盡情發揮。壺器紋飾變化就在品茗習約裡發展，進入文人茶的情境。

明青花人物照文人社會

從明代廢團茶改飲散茶後，壺器中紋飾的發展由山水、花鳥到人物……。儘管變化多花樣不一，卻有總體的趨勢特徵，那就是以青花繪出的筆觸多樣，生動活潑，舒暢流動……。讓壺器的紋飾感染文人的品茗氛圍。

壺器上的高士人物紋是一種真實的想像，以寫實圖像的文人自身，若仙飄逸的意識形態，直接放在器表。紋飾具有肯定自身的意義，也蘊含壺如其人的會意成分。

壺器的單色釉，像是青瓷、白瓷、黑釉水注壺，隱藏著空靈、含蓄、平淡。以單色釉含蓄的細潔潤淨，趣味高雅，體現以品茗共同追求的韻味和茶的真味！這種寓意好似陶淵明的「採菊東籬下，悠然見南山。此中有真味，欲辨已忘言。」文人以壺的裝飾圖案或釉色，來表達內心對茶的「真味、忘言」，品茶真味莫非如此！

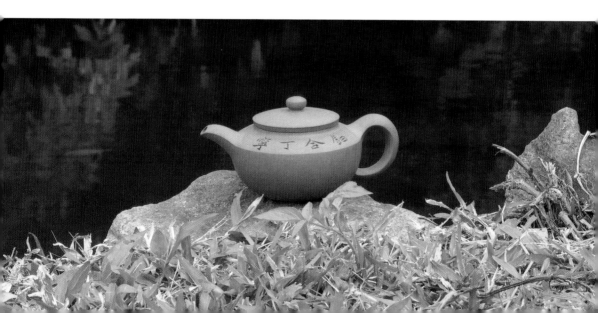

喝口甘美好茶

文人欲由壺器裝飾圖案表達深層內省、品茶飲動的人生觀，也重視茶與壺內在聯繫所能企及的泡出茶湯美味。這樣的焦點放在味蕾和茶味愉悅，合諧對味。品茗時留意壺器注水的高、低、輕、慢、緩、急，在壺嘴輕洩當中轉瞬，這期間讓茶湯安寧平靜，或是高昂揚起變換，則是兼顧現實。

然而，文人只是企圖要喝口甘美好茶？由茶器構連內心之境，正在單色釉的隱逸中，將品茗解讀成是一種退避社會的消遣？還是當享有榮華富貴厚，一種心理的補充與替換，一種藉茶與壺的回憶和追尋？郭熙（1020-1109，北宋畫家，字淳夫，河南溫縣人。宋神宗時為御畫院藝學、待詔）的山水畫論著《林泉高致》：「君子所以愛夫山水者，其旨安在？丘園素養，所常處也；泉石嘯傲，所常樂也；漁樵隱逸，所常適也；猿鶴長鳴，所常親也。」

由泉石、漁樵、猿鶴所構成的山林生活，少不了與茶構連，這也是今人在明青花壺上常見的裝飾，她們真實地訴說文人品茗的風雅！《林泉高致》：「真山水如煙嵐，四時不同。春山淡冶而如笑，夏山蒼翠而如滴，秋山明淨而如粧，冬山慘淡而如睡，畫見其大意而不為刻畫之跡。」

訴說的是四季迭起的意境。藏壺觀其裝飾何嘗不是如此？壺的紋飾本身傳達的繪工之美，反映當時的時代風味，更閃爍著壺人心中對美的光澤。

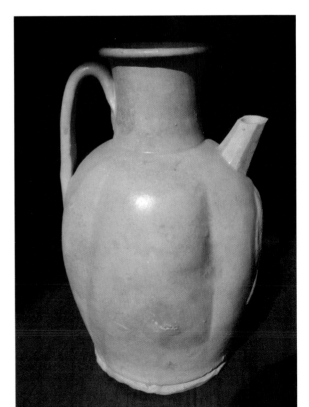

瓷壺上圖繪的裝飾筆法

明清的壺同李澤厚（湖南長沙人，1954畢業於北京大學哲學系，為中國社會科學院哲學研究所研究員、巴黎國際哲學院院士、美國科羅拉多學院榮譽人文學博士）所觀察：「明中葉的『青花』到『鬥彩』『五彩』和清代的『琺彩』『粉彩』等等，新瓷日益精細俗絕，它與唐瓷的華貴的異國風，宋瓷的一色純淨，迴然不同。也可以說，它們是以另一種方式同樣指向了近代資本主義，它們在風格上與明代市民文藝非常接近。」

將壺器表看成一幅畫，沒有掛軸，卻有環繞以壺形而成的畫面。在歷朝各代出現的壺器中，其再現的裝飾成為時代風格畫的紀錄，或是壺器器表上的繪製不是來自大名家，只是精練熟悉、為生活而畫的筆法，卻真實表述民間藝術的活力與常民生活的寫照。

瓷壺上圖繪的裝飾筆法，自唐長沙窯以降，到了宋代大大出名，以畫體做分析。

許之衡（清末民初人）寫《飲流齋說瓷》說：「本色地加彩盝始於宋……，或謂始於明者，非也。」在〈說花繪〉中提到：「瓷之有花，宋代已漸流行。」瓷壺上畫彩花繪又分單色繪和複色繪兩種，

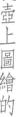

紋飾有了節奏（右頁）
壺上山水（左）
賞器賞茶，何等樂活。（右）

磁州窯以白地黑花，或是黑地鐵釉繪彩，筆法簡單具象徵性，錯落有致，或用雙勾法，如院體畫。

（註2）

明水注壺筆法精勁，人物畫用筆略有潑墨之意，如吳小仙（浙派名家，名偉，字次翁，江夏人。）的細筆線剛勁，多見骨力，花繪多雙勾，又加上設色，山水有北宗的畫風（註3），近於「浙派」。如是觀察各時代壺器上的紋飾，好似賞壺賞畫。

清初山水畫皴法見長

由歷代瓷壺繪工來看，宋瓷古拙、寫意；明清以降走甜美風格。看瓷壺的繪工如同鑑別卷軸畫。童書業（1908-1968，字不繩，號庸安。安徽蕪湖人）認為：「各時代總有各時代的作風，細細觀察，仍可分辨，例如清初山水畫皴法較為見長，尚有宋元遺意；中葉時畫筆較為板滯；末葉則較放縱，然總以筆法為主。近人的瓷繪，山水則墨勝於筆，或太甜媚而近砂燈畫；人物則勾勒工致，花卉則點染秀淨，

以描畫精緻見長，都與近人畫格相合，古拙之氣究竟不及古人。從這幾點上，我們不但可以鑑別瓷器畫，就是卷軸畫的鑑別，也不外乎此。」

將鑑別瓷器畫視同卷軸畫的判別法，或以為是想像的擴大。事實上，壺器紋飾揮灑自如，用筆行氣實多有可看之處！

青花水注壺上的紋飾大抵使用勾、拓、塗、點筆法完成，有的用青料一筆勾勒畫成，有的用勾勒點繪，留下明顯筆痕；不然就是像繪畫技法中的單線平塗，在雙勾線條紋內填青料而成，亦可見米點山水用側筆點拓而成。而身上的青花繪，彷若見一件元、明、清時期畫作的再現！

在紋飾種類上以花紋、鳥紋或是人物紋，變化多樣；見水注壺

將畫搬上明清壺器並成為紋飾，「其畫」不會受潮受損！壺器上的畫，也為賞壺者開啟一扇藝術之門，從各式各樣的壺器紋飾中見到，中國繪畫與品茗文化更深層的面貌。水注壺

器，竟蘊藏寓意的情愫。

註2：簡稱「院體」、「院畫」。一般指宋代翰林圖畫院及其後宮廷畫家比較工緻一路的繪畫。亦有專指南宋畫院作品，或泛指非宮廷畫家而效法南宋畫院風格之作。這類作品為迎合帝王宮廷需要，多以花鳥、山水、宮廷生活及宗教內容為題材，風格華麗細膩。

註3：晚明董其昌提出了山水畫「南北宗」的理論，借用禪宗「南頓北漸」的特點，比喻山水畫南宗崇尚士氣、尚質樸、重筆墨，而北宗畫則是畫工畫，重功力、重形似。

容量

5章

精巧與大氣

壺的容量，影響置茶量，牽動注水量，是品茗泡茶時的決勝關鍵；然而，持壺者容易輕忽一把壺實際的容量，依據視覺來判定壺是「大壺」、「中壺」或是「小壺」的粗略概分法，常令面對壺者措手不及。用俗稱「三杯」、「六杯」或「八杯」的意象語言來指涉壺的大小，這種既存模糊又真實的壺量認知，常困惑著持壺者：一把壺的容量到底如何才能掌握得宜？

容量不單是容積量

明辨壺的容量不單是看此壺裝水的容積量，而是在泡茶前先分清楚所用茶杯大小，思考每一次注水泡茶所得的茶湯能供幾人分享？

誤判茶容量，錯佔茶浸泡在壺裡的空間，正是常引用「壺裡乾坤大」的「模糊化（Fuzzy）。〔註4〕「壺裡乾坤大」在壺的容量上，到底是可以計算，亦或是無法衡量？

在品茗感性認知上，從溫壺用水的容量到置茶量，在運壺帷幄中，泡出茶的精巧。

一把壺引來綿密連環效益，同時受茶種不同而帶來的差異化，想泡好茶得掌握著茶湯在壺裡的隱秩序。

茶湯中的隱秩序（Implicate order）係引用一九五〇年代初期，物理學家大衛·波姆（David Bohm）的觀點：凡事物內部各個部分之間的關係，有隱藏性的秩序，因而各個事物都具有不可分的整體性，而每一部分包含著其他部分乃至於事物整體，環環相扣與相互影響。

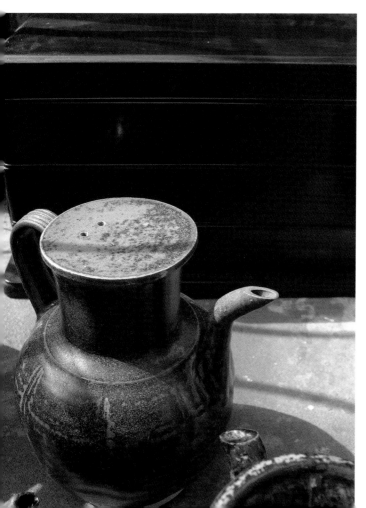

婆娑世界待人尋幽
（右頁）
不同的容量又牽動
茶湯（下）

註4：「模糊理論」是由美國加州大學柏克萊分校L.A.Zadeh教授在1965年所提出的。

隱秩序看茶湯

用「隱秩序」的概念來看茶湯，在顯著可見的外表秩序下，隱含著一種排列組合的秩序，非得用心便無法領略其中堂奧！透過味蕾對茶湯隱秩序的解析，就能品出茶隱約的香與地氣所醞釀的深層滋味。

用心聆聽茶湯中的隱秩序在訴說著什麼？泡茶時的小細節常被忽略，惟有洞察茶湯隱秩序，才能找回茶香的原點！原點，正是品茶人味蕾的覺醒，才能讓愛茗者貼近茶湯太和之味，領略喝茶的盪氣澎湃！更讓人體會茶世界的精妙。

解構茶湯隱秩序，就從明白壺的容量開始。掌握泡茶的活潑性，才能知曉茶湯釋放的光亮，才能明白壺解構茶香與茶滋味的燦爛！

壺的容量牽動注水量（上）

壺的容量不是約制的量化（左）

不是約制的量化

對壺的容量不單是科學約制的量化，同時在泡茶、置茶、注水、分茶湯的「流動」之中，每一次泡茶的來來去去都存在著茶湯的隱秩序。掌握隱秩序，激起泡茶人的喜悅，才能把茶的美香激起、昂升。

馮可賓《岕茶箋》中說：「茶壺以窯器為上，又以小為貴，每一客，壺一把，任其自斟自飲，方為得趣。壺小則香不渙散，味不耽擱。」《陽羨茗壺系》：「壺供真茶，正在新泉活火，旋瀹旋啜，以盡色香之蘊。故壺宜小不宜大，宜淺不宜深。」

古人用壺習慣受到茶種類影響，有其本質上的侷限性，壺「以小為貴」對於現代人來說，壺只能裝少量茶湯，只能在閒暇時品用。但，在審看壺的容量外，我們還看到壺自然充滿表現力的生動性。換言之，將容量視成科學描述，起初是在審美感受的基礎上進行，自然也會在審美感受中呈現；然後再經由科學概念作合理化的描述。

在壺身上加注合理描述的基礎在「知」，例如對壺身世的了解，借道唐代煮茶法用器的「水注」、「注子」，以及宋代點茶法出現的「湯瓶」、「湯提點」的用語名稱不同，卻是科學描述容量的基礎，其蘊含著時間性與壺存在歷史的關連性。由此，本來不相關的科學（壺的容量）與審美感受中間，就產生的互動與融合。

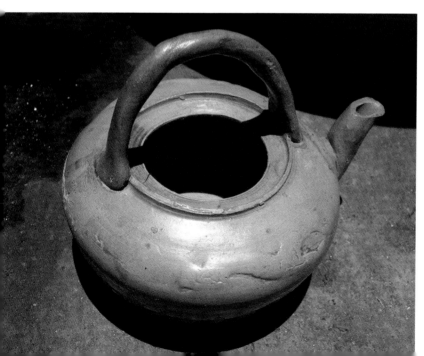

壺、水、茶三位一體

壺、水、茶三位一體的對位關係，梳理了歷史上對壺器用詞的差異化，經由系統歸納，分析洞察壺的容量，才知曉壺的容量是讓茶舒坦的舞台。在原本留存的隱秩序當中，陶瓷壺器中本有其婆娑世界待人尋幽，而茶水共生竄出壺器的當下，倒出茶湯的傾刻，對壺的容量形制的存在相關，又存在多少的模糊地帶？

那麼，「壺」、「瓶」之外，同樣為茶服務的器，經歷不同的歲月情境，演化出不同的稱謂如「水注」、「注子」、「湯瓶」、「湯提點」……，名稱變了，功能不變，在歷史中品茗用壺更能引導出賞器的新層次！「水注」在唐朝意指茶器或是酒器！往後受到品茗方法影響而有了不同註解，將引向對壺器一種不可名狀的美感，將每一把壺表現鮮活的躍然入列。

唐代煮茶法為主流

唐代品茗以煮茶法為主流，火在風爐上的茶鍑煮水，等到水燒第一沸時，就以適量經碾碎的茶末投入鍑中，並用竹筴攪動，待茶末漲滿，就可飲之。白居易等情景：「湯添勺水煎魚眼，末下刀圭攪麴塵。」（唐代詩人，字樂天，號香山居士，其先祖太原〔今屬山西〕人，後遷居唐下邽〔今陝西渭南縣附近〕人）用詩形容這

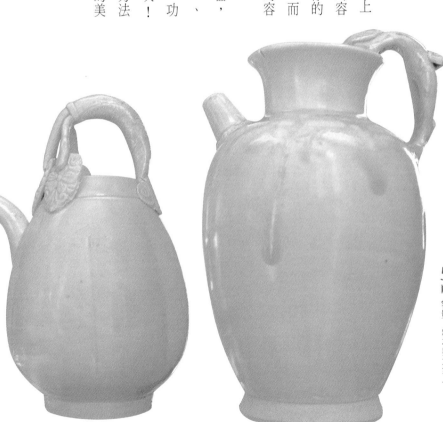

不同窯口，不同形制。（左）

水注名稱多樣（右）

引導賞器新層次（左頁）

注子的出現說明了晚唐才興起的點茶法中的必備之器。馮先銘在〈從文獻看唐宋以來飲茶風尚及陶瓷具的演變〉中說：「從《茶經》的記載結合各地出土文物觀察，碗是飲茶的主要用具，習見的唐代短嘴水壺，唐代稱『注子』，『偏提』是盛酒用具。」《中國陶瓷史》也見如下說明：「唐人是將茶葉煮沸後倒到碗，故不用茶壺，那麼習慣稱為執壺的短嘴注子，不是茶壺，而是酒壺。」短流注子是酒器還是茶器？成為歷史公案。

事實上，點茶法自中唐興起，是在茶瓶（水注）中煮水，置茶末於碗，再持瓶向碗中注沸水沖茶。這種品茗法的最大特色是：不用鍑而改用湯瓶（水注）煮水，水沸後持瓶向茶碗沖注，然後以竹筅擊拂，成浮花再飲之。注子的天命一度被視為酒器，到底問題在哪裡？

發現唐代湯瓶

點茶如何擊拂成功？古人記錄中可見注子位處重要關鍵，同期間的出土報告也證實自唐以降注子的登場與風華。

唐蘇廙在《十六湯品》中，特別重視點湯的技巧，強調水流要順通，水量要適度，落水要準確。

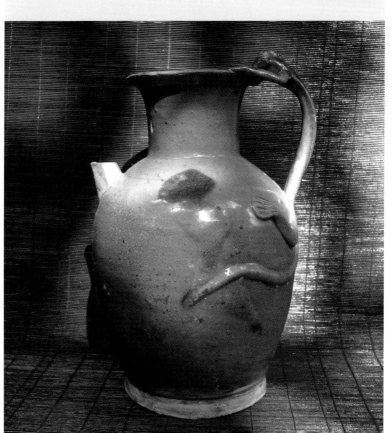

八二九年（唐太和三年）製造的壺器是一件寫有「茶灶瓶」紀年款識的作品。此器腹部圓鼓，盤口，肩上出短流，在今日的西安發現。這是明確書寫出器為茶服務的標準器。出土報告驗明正身，注子確與茶結緣。

湖南長沙窯窯址出土的湯瓶寫著「題詩安瓶上」；河南陝縣劉家渠發現的白瓷湯瓶等，器形與西安出土的「茶灶瓶」的湯瓶相同。

從紀年款識來茶瓶找尋器形雷同的壺器，恰與近年來出土、出水器物中多有相似，這也證實水注壺更是當時品茗的利器。

名牌水注遠近馳名

有關長沙窯的主流產品茶具，「黑石號」沉船（1998年自印尼海域發現的阿拉伯沉船，滿載9世紀唐朝陶瓷器）中，打撈上來的外銷瓷器約有六萬餘件，其中長沙窯瓷器佔絕大多數，最多的是該窯生產的青釉碗與青釉執壺，主要是供應當時壺器市場之需。船上的青釉碗更說明了此階段的長沙窯似是以燒造茶器為主，由於製品優良才能廣受歡迎、外銷海外。

唐代飲茶風氣的盛行帶動長沙窯產製茶器。長沙窯的壺器以執壺居多。所有的壺均可做為多種用途，全看使用者的需要，現存的長沙窯瓷器中有不少寫明了也可當酒器之用，兩者之間如何細分仍是值得探索的議題。

時空交替，唐代的執壺以「注子」名之，現在則以「壺」稱之。當出土實物上寫明了用途解開了爭議。一九七八年長沙窯發現一件唐代乳白釉執壺，橫柄上模印「注子」二字。這種注子造形與執壺不同，前述常見器物多為彎把，這種腹部有一橫柄，是十分明確的茶器。

同時在台灣自然科學博物館藏

有兩件唐代茶壺，一件為彎把執

壺，其形制與長沙窯執壺大同小

異，另一件就是橫柄壺，

是長沙窯產品的樣子，

也是鮮活的歷史教材。

明白壺的前身稱為「注

子」，洞悉她的用途，那

麼便能縱橫時空來賞壺！

茶瓶、湯瓶與水注

唐代茶瓶，又名「水注」、「執

壺」。宋代以後稱「湯瓶」。陸羽（733-804，字鴻

漸；一名疾，字季疵，號竟陵子、桑苧翁、東岡子，又號「茶山御

史」唐復州竟陵郡（今湖北省天門市）人）《茶經》說有兩

種泡茶法，一為「煮茶法」，在過程中並不需

要茶瓶；二為「痷茶法」，《茶經》「六之飲」

中說「乃斫、乃�、乃熬、乃舂，貯於瓶罐之

中，以湯沃焉，謂之痷茶」其中的痷茶方式，

卻有湯瓶的使用。蘇廙《十六湯品》所述使用

「茗盞」、「茶瓶」的茶法類似。

長沙窯月白釉弇口隆肩收腹
橫柄壺（右頁）
唐　橫柄壺（上）
唐　彎把執壺（左）

唐代湯瓶的使用開始流行，到了宋代更普遍。蔡襄（1012-1067，字君謨，興化仙遊人〔今福建〕，宋仁宗時進士，官至端明殿大學士、樞密院直學士）的《茶錄》所指的點茶，是流行宋代的品茶法：置茶末於碗中，引用湯瓶將湯注入碗內，茶主人經由迴旋擊拂完成。這是宋代點茶法，其中關鍵的器物是湯瓶與茶盞。她們分為愛茗者服務，竟日相廝守，也提供今人研究的實物。

唐代茶瓶的使用，在墓葬中同時出現茶盌、茶瓶。例如山西長治貞元八年（792）的宋墓中，陳列青瓷茶瓶及黃釉茶瓶各一件，墓中同時發現兩件茶瓶，可見茶瓶在當時受到的歡迎。

西安太和三年（829）王明哲墓，墓中發現綠釉茶瓶，瓶底有墨書「老导家茶社瓶，七月一日買，壺」字樣。此外，安徽巢湖會昌二年（842）墓，發現執壺五件、瓷盌三件、盌托一件。出土物品具體說明茶瓶是品茗的社會風尚之流行器物！更隱現「執壺」或「水注」身兼兩職的真相！

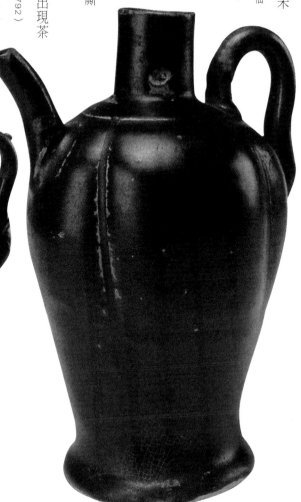

茶酒用器互為交疊

出土的茶器執壺最為凸顯，其功能一物兩用：茶酒用器的交疊！詩人作品做見證：

李白（701-762．唐朝詩人，字太白，號青蓮居士，祖籍隴西成紀）在〈玉泉仙人掌茶〉曰：「常聞玉泉山，山洞多乳窟。仙鼠如白鴉，倒懸清溪月。茗生此山石，玉泉流不歇。根柯灑芳津，採服潤肌骨。楚老卷綠葉，枝枝相接連。曝成仙人掌，似拍洪岸肩。舉世未之見，其名定誰傳。宗英乃禪伯，投贈有佳篇。清鏡燭無鹽，顧慚西子妍。朝坐有餘興，長吟播諸天。」李白本是酒狂，如今也愛茶，寫詩說自己在玉泉流不歇中品茗，這是何等風雅！

白居易對品茶和飲酒一樣精道。他在〈睡後茶興憶楊同州〉中說：「昨晚飲太多，嵬峨連宵醉。今朝餐又飽，爛漫移時睡。睡足摩挲眼，眼前無一事。信步繞池行，偶然得幽致。婆娑綠樹蔭，斑駁青苔地。此處置繩床，傍邊洗茶器。白瓷甌甚潔，紅爐炭方熾。沫下麴塵香，花浮魚眼沸。盛來有佳色，咽罷餘芳氣。不見楊慕巢，誰人知此

醬黑釉直口長腹壺（右頁左）
醬黑釉直口花瓜棱腹壺（右頁右）
茶器為愛茗者服務（上）

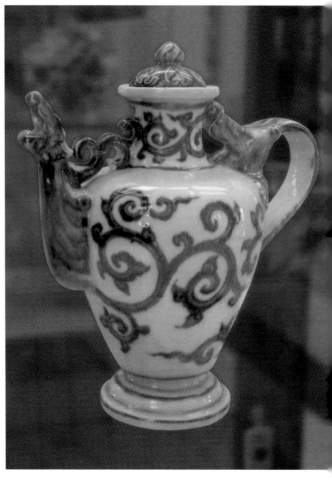

味。」

白居易前夜飲酒過量，第二天一早擺出茶器來品茗，從詩中「花浮魚眼沸」可得知白居易是用「煮茶法」品茗，他用白瓷甌為茶器，以紅爐炭火燒水，他愛欣賞浮花茶湯在鍑中的沸騰，並看成一幅佳色！詩人以酒助興，以茶醒腦，這也看出水注的雙面角色與雙重功能……。

用杯用盞無定制

水注壺是飲料用器。茶或酒在飲料屬性上不同：品茶可以清心明性，飲酒是熱情豪邁。她們均由壺中傾倒出而後飲之。如此一來，用器名稱上也常為互用，沒有嚴格分別。李白詩曰：「舉杯邀明月」說的是飲酒；但出土在湖南長沙窯的唐酒器碗心卻寫「酒盞」。若說「杯」是酒器，而盞是用來飲茶，那麼出土的唐酒器顯然說明「盞」也用來品酒。為何用器名稱複雜性已顯出器形的多元多樣？

唐代社會有飲茶的風尚與飲酒的習俗，但唐人飲茶是將茶煮沸以後再倒在碗裡喝的，所以基本上茶碗和茶杯、酒盞和酒杯，在造形上分別不大。李白詩中有「會須一飲

三百杯」的名句。飲酒喝茶，到底用杯？用盞？並無定制。

「壺」或「水注」亦復如此，加上她們會在不同窯口與不同形制上出現，今人要判定水注是飲茶或飲酒？且讓傳世畫來給個說法。

「斷脈湯」是大忌

唐代閻立本（約601-673，唐代畫家，雍州萬年〔今陝西臨潼縣〕人，曾任主爵郎中、刑部侍郎、將作少監、工部尚書、右相）畫〈鬥茶圖〉中所用的茶瓶，其形制是入水口成喇叭嘴狀，細頸，大肚，有大把手，瓶嘴細長，呈拋物線形。這幅畫記錄一個時代品茗用器中的靈魂──水注。透過畫留影了水注形制容量的相對關係，壺嘴和瓶身的接口處要大，這樣出水力大而緊；嘴的出口宜圓而小，這樣注水時才易於控制。

水注容量精巧，執行注水時將考驗茶人泡茶的功夫底子。水注要有力，落水點要準，否則會破壞茶面。如是的硬底子功夫正提供今人注水入壺的參考，在古人品飲心得中還有許多精妙之處值得今人學習。

唐蘇廙在《十六湯品》中說：「茶已就膏，宜以造化成其形。若手臂輕，惟恐其深瓶嘴之端，若存若亡，湯不順通，故茶不勻粹。是猶人之百脈，氣血斷續，欲壽奚可。惡斃宜逃。此名曰『斷脈湯』，是為點茶之大忌。」蘇廙的泡茶經驗重點在注水要順暢，不可猶豫，斷斷續續的注水會影響茶湯密合度，產生不爽口的滋味。他還鄭重提醒茶人此是「點茶之大忌」！

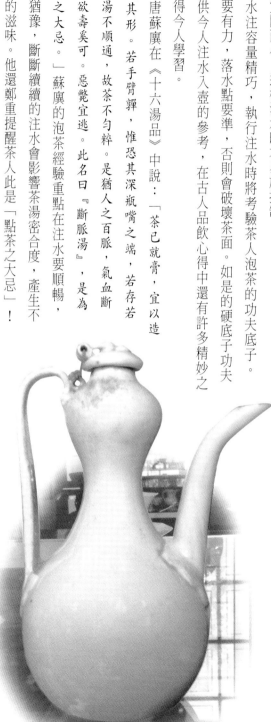

青花水注，耐尋味。（右頁）
瓶嘴細長，呈拋物線形。（左）

講究注水的力道，回頭用壺的自我提升，從外形到壺的容量，甚而要求壺的用途是為茶？為酒？已經明朗化。這種為品茗而生的水注還有了「正名」之舉，在宋代成為全國上下一致的共識。

宋代茶瓶「湯提點」

宋徽宗（1082-1135，河北涿縣人，字號宣和主人、教主道君皇帝、道君太上皇帝）在《大觀茶論》中提到茶瓶說：「注湯害利，獨瓶之口嘴而已。嘴之口差大而宛直，則注湯力緊而不散。嘴之末欲圓小而峻削，則用湯有節而不滴瀝。蓋湯力緊則發速，有節不滴瀝則茶面不破。」宋代茶瓶稱「湯提點」。很清楚就是專為點茶所用！如今隨著許多實物的出現，雖見「注子」、「瓶」、「壺」的不同名稱，加上因窯口不同形制變化而展現風姿萬千，更在器中看到水注伴隨容量形影不離，賞壺外觀，探其內在以「量」取勝！以下是幾處出土器中載明水注為茶服務的見證：

湖南瓦渣坪出土湯瓶上書寫：「題詩安瓶上，將與買人看。」湯瓶用於煮或盛沸水，以向盞中點茶。「湯瓶」瓶口微侈、直頸、鼓腹、短流、曲柄，此造型風格一脈相承，陸續在出土茶具中發現確認：點茶時煮水，湯提點、湯瓶、注子、瓶、壺叫法不同，都是為了點好茶，而不同的容量又牽動茶湯。

短頸縮口聚熱佳

觀水注壺形的變化，對於品茗泡飲具何等關鍵影響呢？

水注壺的頸短粗，扁鼓腹或球狀，可將水聚集於壺腹之內，又因短頸縮口，熱度散發較緩，腹部的球狀又可多一些容量，多一層保溫效果，才能有助發茶，概因綠茶經碾

後內含大量兒茶素，必須經由水溫熱度來激發，透過竹筅的擊拂才能令茶湯花呈現，以求茶盞中出現浮花綿密景象，品用時才得甘滑如玉口感。

一九五六年河南陝縣劉家渠出土的「白釉瓷湯瓶」，高16.7公分，口徑9.6公分，鼓腹，侈口，圓柱狀短流，頸肩之間裝把手，該器與「老導家茶社瓶」相同；又一九九四年香港藝術館的「中國古代茶具展」的壽州窯黃釉雙系瓷湯瓶，高21.9公分，口徑6.3公分，筒形直腹，窄肩，短頸，圓柱形短流。與流相對有短把手，兩側裝兩繫。壽州窯是唐代燒製茶具的主要窯場之一，《茶經》中舉出的名窯中就有壽州窯，並指出「壽州瓷黃」，此湯瓶為點茶專用，著名窯口出現傳世壺器供後人驗證，在實體壺器中找到品茗的真味。

被視為盛開的牡丹

一件長沙窯黃釉褐斑「何」字貼花瓷湯瓶，高23.5公分，口徑10.5公分，器身較直，矮頸，口微侈，八棱形短流，與流相對的一側有把手，兩側有兩枚環形繫，器身敷茶黃色釉，在短流及兩繫下各塗一片褐彩，彩下貼模印的花紋，高出器壁約0.2公分，其中兩塊貼花為束葉紋，一塊為母子獅紋，當中皆印有一「何」字；同款在長沙瓦渣坪唐代窯址中曾出土風格與此器極為接近的製品，其模印的花紋中有一「張」字。「何」與「張」均為窯主的姓氏，也見產自長沙窯的湯瓶壺在當時已成為品牌，成為愛茗者使用的名品，這正是早已揚名的

「名家壺」！

水注的形制變革，不論是當時的兩宋或是北方的遼、契丹，不同民族用壺的目的一致，但由於審美觀的差異，讓製作水注的工藝有了多層變化，在素釉外更見圖飾的配套，如蓮花瓣或以剔花、劃花、貼塑等手法出現於器表，有的則將壺身滿工形式出現。白釉雕花牡丹紋執壺，幾乎將一個水注視為整個盛開的牡丹，塑造凝結而成。水注出現龍紋、鳳紋圖騰，象徵使用者的身分地位係出自王公貴族。

精巧與大氣

水注是為茶服務或為酒服務？端賴使用者的緻密心思。考古出土物、壁畫留影、詩人吟詠……分別來自不同場域的論證，都在揭示想要和壺成為知己，必須知己知彼。知道誰的前世將叫成「水注」、「執壺」或今日叫「大壺」！

壺的生命情調在於壺器的實用功能，或是因外觀成就一把壺的情與景，都是顯而易見的；反而容量的大與小或是指涉容積的大小問題。事實上，壺的大小的表現是人心中最深不可測的意境：壺小是精巧，壺大是大氣。

精巧之壺，風神瀟灑，不滯於物，優美的壺形線條，如書法草書的神機般，壺鈕、壺嘴到壺把，全在陶工捏塑間點畫自如，有情有趣。大氣之壺一氣呵成，如天馬行空、遊行自在。製壺大形器與小形器之間，都反映製壺家的得心應手，各盡壺每部分的真態，進而在與水邂逅時，促水茶融合，氣韻生動。

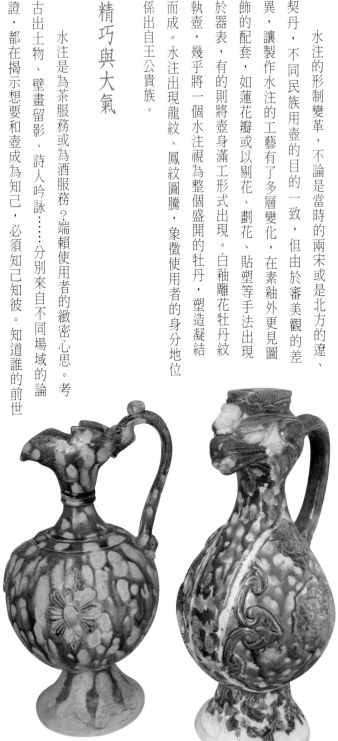

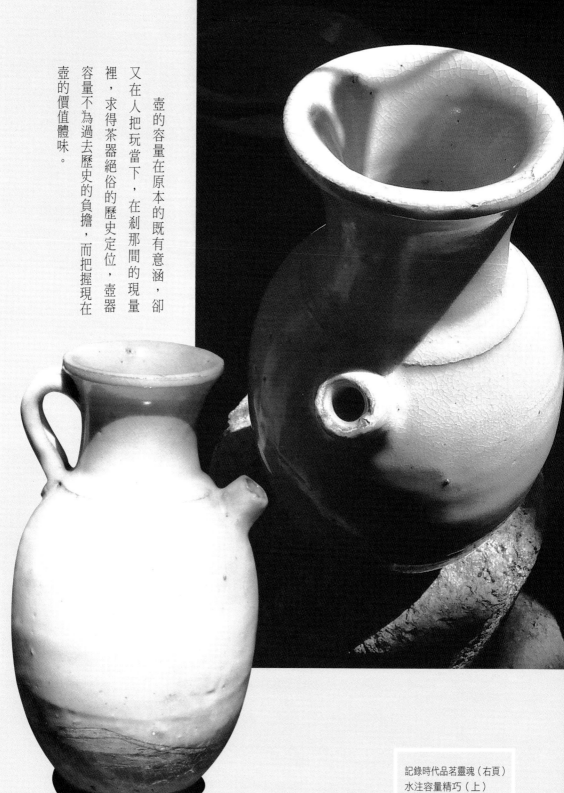

壺的容量在原本的既有意涵，卻又在人把玩當下，在剎那間的現量裡，求得茶器絕俗的歷史定位，壺器容量不為過去歷史的負擔，而把握現在壺的價值體味。

記錄時代品茗靈魂（右頁）
水注容量精巧（上）
水注壺是品茗利器（左）

6章

釉色

質樸與揮灑

釉彩似將壺器穿上一件閃閃發光的外衣，並馴服所有的感官印象，將視覺引進一種對顏色的感官刺激，連帶使壺器具足了感官的「共感覺」（synesthesia）。這種共感係由釉色絲絲縷縷重疊或交織，讓壺器的器表色彩引人注目，同時兼具操作壺時為壺器顏色帶來內心的實在（really there），釉色為壺器帶來實在面的吸引力之外，更豐碩的洞見。

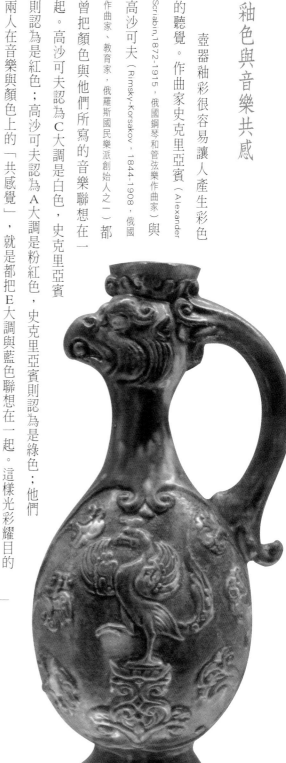

釉色與音樂共感

壺器釉彩很容易讓人產生彩色的聽覺。作曲家史克里亞賓（Alexander Scriabin,1872-1915，俄國鋼琴和管弦樂作曲家）與高沙可夫（Rimsky-Korsakov，1844-1908，俄國作曲家、教育家，俄羅斯國民樂派創始人之一）都曾把顏色與他們所寫的音樂聯想在一起。高沙可夫認為C大調是白色，史克里亞賓則認為是紅色；高沙可夫認為A大調是粉紅色，史克里亞賓兩人在音樂與顏色上的「共感覺」，就是都把E大調與藍色聯想在一起。這樣光彩耀目的想像力，去捉摸原本受到燒結產生的釉色變化、與壺的自主性。

釉色與音樂共感，在一次的顏色與曲調，是聽覺與視覺的交融，茶湯香醇，飄浮在聲光觸覺與味覺的波濤中，哪一種釉色在壺器中最有魅力？最能代表釉色與茶器共舞的和諧？青釉是最具中國人「共感覺」的茶器顏色。其魅力何在？為什麼可以經歷千年而不墜？為何能在各式各樣釉色中脫穎而出？

釉藥燒結，深淺變換。（右頁）
單色釉的無限想像空間（上）
釉彩讓人產生彩色的聽覺（右）

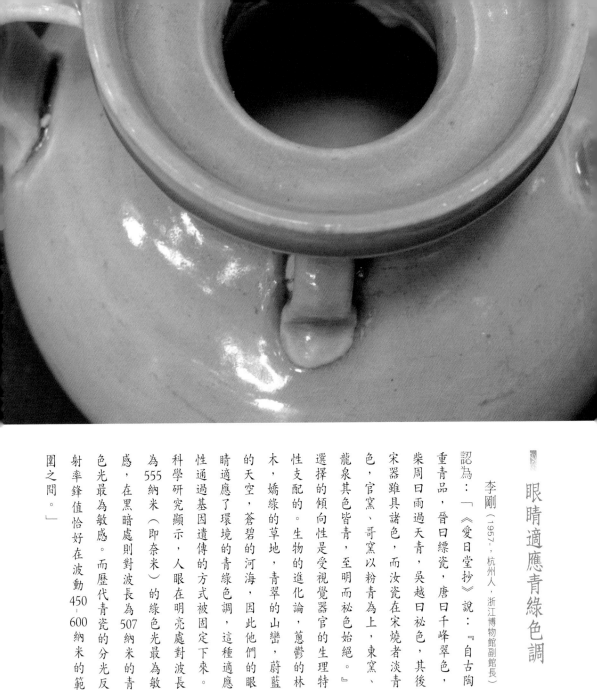

眼睛適應青綠色調

李剛（1957- ・杭州人・浙江博物館副館長）

認為：「《愛日堂抄》說：『自古陶重青品，晉曰縹瓷，唐曰千峰翠色，柴周曰雨過天青，吳越曰祕色，其後宋器雖具諸色，而汝瓷在宋燒者淡青色，官窯、哥窯以粉青為上，東窯、龍泉其色皆青，至明而祕色始絕。』

選擇的傾向性是受視覺器官的生理特性支配的。生物的進化論，蔥鬱的林木，嬌綠的草地，青翠的山巒，蔚藍的天空，蒼碧的河海，因此他們的眼睛適應了環境的青綠色調，這種適應性通過基因遺傳的方式被固定下來。

科學研究顯示，人眼在明亮處對波長為555納米（即奈米）的綠色光最為敏感，在黑暗處則對波長為507納米的青色光最為敏感。而歷代青瓷的分光反射率鋒值恰好在波動450－600納米的範圍之間。」

青釉顏色演變表

漢 六朝	六朝	唐 六朝 耀州窯	汝窯 郊壇 官窯 龍泉窯 清	南宋官窯	修內司官窯 高麗	龍泉窯（宋）	龍泉窯（元）	龍泉窯（明）	高麗

科學的說法在往昔的青瓷風華中，雖沒有被拿來探析，但在品茗歷史中，唐代《茶經》作者陸羽卻用敏銳的觀察力，體察青瓷益茶的魅力！

反射人類依戀自然的事實

壺燒結後的釉藥，使壺之器表產生不同的釉色變化，釉色呈現茶湯表現亦依存著實相關係，唐代陸羽按瓷色來分判窯口出品茶盞的優劣，甚至還有留下排行榜，越窯排名第一。原因是越窯青瓷置入煮過有微量氧化的茶湯，可以「吃色」而使茶湯呈綠色，而受到大大讚賞。反觀其他窯口出品的瓷器則因真實呈現茶湯顏色而被斷定為次級品。其實以色取瓷之優劣，在茶的品飲中也跟著時代大不同。唐代煮茶，茶湯轉紅，青瓷恰可濾色使茶湯仍呈青色，才有「青瓷益茶」之說。

然而，青瓷自唐以來就有幾處名窯環繞以茶為主題，產製水注、茶盞來滿足市場之需。

青瓷釉色在分光反射率的平均峰值，正和人的眼睛對光的光譜相同，這也是青瓷歷久不衰的科學論證；同時，青釉釉色和山巒、河水協調，青瓷彷彿調和了山水之色溶為一體，這也反映了青瓷反射人類依戀自然的事實。

折光率與如玉質感

五代詩人徐夤（生卒年不詳，一作寅，字昭夢，興化軍莆田〔今福建莆田〕人，唐昭宗時進士）在〈貢余祕色茶盞〉對青瓷做了美麗註腳。

他說：「捩翠融青瑞色新，陶成先得貢吾君。巧剜明月染春水，輕旋薄冰盛綠雲。古鏡破苔當席上，嫩荷涵露別江濆。中山竹葉醅初發，多病那堪中十分。」越窯青瓷能傳頌千年不墜，乃起源於其釉色散發的魅力。在陶瓷的燒製中，青瓷採用高溫長石鹼性釉，含有15％的氧化鈣，經高溫攝氏1266-1300度燒成，還原的釉層透明，加上瓷土中含二氧化鈦（titanium dioxide，註5），因缺氧使釉呈青灰色，如是燒結的青釉在深灰色胎骨上，受到折光率的效應，產生反射而出現如玉質感。

青瓷執壺「如冰似玉」，現藏北京故宮的唐越窯青釉壺。此壺敞口、豐腹、短流、淺圈足，通體施青釉，釉色青綠透明，釉汁瑩潤，釉表佈滿細碎的開片紋。該壺是陳萬里（1892-1969，江蘇蘇州人，被喻為「中國陶瓷之父」）於一九三六年在浙江紹興的唐戶部侍郎北海王府君夫人墓發現的，該墓出土的墓誌磚中明確記載紀年為唐元和五年（810），這一發現揭示了唐越窯發現的真實面貌。

註5：二氧化鈦呈白色固體或粉末狀，又稱鈦白。化學式 TiO_2，熔點1830-1850℃，沸點2500-3000℃。

宋　磁州窯綠釉黑花玉壺春式注子（右）
青釉壺「如冰似玉」（左頁左）
祕色的魅力（左頁右）

湖南瓦渣坪生產的長沙窯器中出現單色青釉壺，現藏台北故宮博物院的唐長沙窯綠釉柄壺，壺口圓口，短頸，鼓腹，腹以下微內斂，凹足，短流，長方形空心橫柄，柄中段上下一圓穿孔，以便串連蓋上圓繫孔，帶寶珠鈕拱形蓋。全器施綠釉，底亦施釉，多處並有大小氣泡棕眼，釉色青綠乳濁，釉層較厚，釉面佈滿細碎開片紋、口沿及圈足無釉。器蓋釉色偏藍，積釉處雜呈藍斑。胎骨勻稱，胎色灰白略粗。橫柄壺多見於湖南長沙窯，浙江越窯亦有發現，壺為長沙窯的主要生產品類之一，在唐代晚期與短流的茶瓶一樣，皆作為注湯點茶之用。長沙窯橫柄壺印「注子」兩字。

用蒼璧瑩潤的青瓷水注，無論產自越窯或是長沙窯，在不同地域裡，品茗持壺仿若從大自然汲取活泉，接引入盞，一種懷抱自然的情懷，而見以「千峰翠色」、「明月染春玉」、「薄冰盛綠雲」、「古鏡破苔」、「嫩荷涵露」之詞就可見祕色的魅力了。

粉青與梅子青

盛唐越窯、長沙窯的水注很討喜，廣受市場歡迎並引來各地仿製，同時留下豐富的經驗，帶給後世承繼的資本。宋代青瓷在浙江龍泉窯有突出表現，尤其在釉藥處理上融入汝窯特質，這使青瓷更上一層樓。

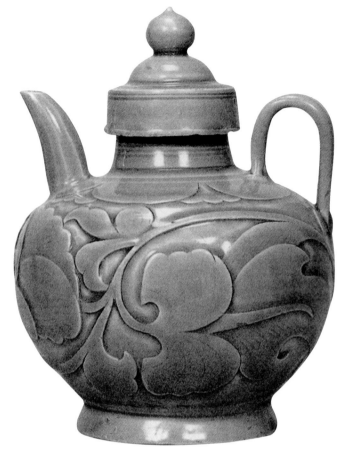

北宋產瓷與越瓷近似，盛行刻劃花，釉色青綠，透明度高。南宋以後，一部分產品受汝窯影響，改施乳濁性的石灰鹼釉，以粉青與梅子青為上乘。龍泉窯繼續向上提升，到了元代大件器物最具特色，也受到海外的青睞。龍泉青瓷在外銷瓷中比重越來越高，在一九七六年韓國新安海底發現中國元代沉船，打撈出元代瓷器一萬七千餘件，其中龍泉青瓷佔50％以上。這樣的數字可看出當時龍泉青瓷外銷的盛況！

同屬青瓷窯系的耀州窯位處陝西北方，恰似北方閃耀的青瓷明星，與南方龍泉窯相互輝映。尤其在水注壺的表現上獨樹一格，鶴立於許多窯口之上。

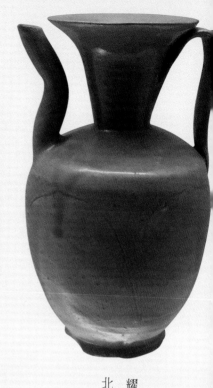

留出深淺胎面，自然使器表形成立體感，是在平面中創出立體的佳品。

青瓷注子有蓋，鈕呈寶塔火焰狀，覆蓋壺身形成穩重端莊態，而壺底露出的圈足微向外撇，穩定注子的底部重心。一把耀州窯水注道盡了青瓷在中國創造的超連結，以及在各地窯址開花結果的燦爛成績。

宋代耀州窯的色調較穩定，其色青綠中略見黃，猶如橄欖果之青色，被稱為「橄欖青」，還因其「類餘姚祕色」而被宋人稱為「越器」。但與越窯瓷釉透明度相反，耀州瓷的青釉透亮度好，具有晶瑩明亮的特點，這種青釉最適合在釉下用劃花、剔花、刻花、印花等手法來裝飾，所以它在五代發展了刻花與剔花青瓷，在宋金又發展了刻花和印花青瓷，形成自己獨特的風格。

耀州窯位處陝西銅川黃堡鎮，始燒於唐。

耀州窯以裝飾刻花而著稱，現藏浙江博物館北宋青瓷注子，通高21.3公分，壺體剔花，可見流暢剔工，陶工先劃陰刻大切面花形，再以竹刀細琢，施釉後坯體

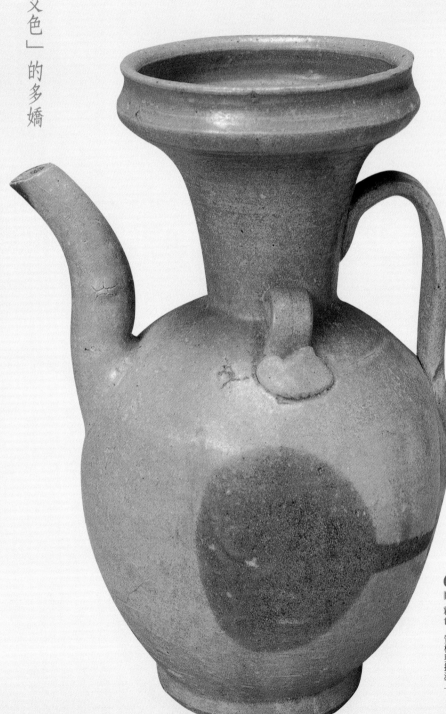

「艾色」的多嬌

青瓷注子壺自五代、唐宋以後，散佈中國各地窯址，其間釉色成為共同指涉的焦點，釉因各地稱謂不同，有了：淡青、淡綠、粉青等等。而浙江省博物館指出在這種青與艾草色接近，而稱之為「艾色」。將植物的綠放在水注壺上，品茗時釉色的清新飄揚茶席，艾色沁人的多嬌直指人心。

「艾色」是指與艾相近的一種顏色。艾是生長在長江南北的多年生草本植物。艾葉的邊緣有蛛絲狀細毛，背面披白色絲狀毛，春天出生的艾葉呈泛白的嫩綠色。植物的綠色跟著時序深淺變換，釉藥燒結又未嘗不是如此？

青瓷注子的釉表，散溢著春天沁人心脾的氣息，放在品茗的茶香與韻味，是雙層的豐收，直接訴諸青瓷色相的愉悅，二是可以藉此深入了解青瓷釉藥的奧秘，呈為青瓷原本多嬌的知己。

阿拉伯人的「海洋綠」

《青瓷風韻》中說青瓷經化學分析，青瓷厚釉產品中釉的助熔物質除了氧化鈣以外，還有較多的氧化鉀和氧化鈉，故這釉的高溫黏度大，可施得較厚，通常施二三遍，釉層大多乳濁不透明，宛如碧玉。

南宋龍泉窯燒製的另一類厚釉產品為白胎厚釉瓷，這類瓷器有碗、碟、壺等，釉層多不開片，釉色以粉青和梅子青為代表。粉青釉光淡雅柔和，可與碧玉媲美。梅子青釉豐盈滋潤，像是雨水淋過的青梅，又彷彿藍天映照下的清澈湖水。

如此多嬌的青瓷色相應用在壺器上，就像在原野的青色中遨遊，邂逅一種自然的情調。青瓷帶來品茗的融洽，也給人寬闊的想像空間。

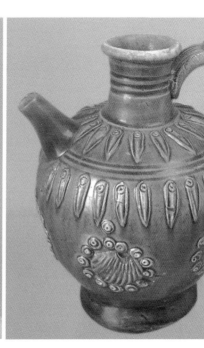

青瓷的各種瑰麗之色應有盡有。在古人的筆下，這種種青色被形容為「粉青」、「綠豆色」、「生菜色」、「梅子青」等等。「粉青」是比較大的概念，在所謂的「粉青」中，有不少是接近天青的色調。阿拉伯人稱之為「海洋綠」，日本學者三上次男（日本東京大學名譽教授，致力於中國古陶瓷研究，著有《波斯陶器研究》）把龍泉窯青瓷的釉色比喻為「秋季的天空和靜靜的藍色的大海」。在各種比喻當中，最有意思與影響最為深遠的莫過於「雪拉同」（Celadon）一辭了。

「雪拉同」的妙喻

「雪拉同」原來自小說《牧羊女業司泰來》（16世紀晚期法國小說家Honored Durfe作品），描寫牧羊人雪拉同與牧羊女的愛情故事，其中牧羊人的名字來自他一出場所穿的一身青衣，而歐洲人以此比喻龍泉青瓷是「雪拉同」。

西方給予青瓷難忘的追懷，在青瓷原產地的黃土地上，中國詩人的描述就更深入了，將釉藥與壺器的唇齒連動關係，涉入了品茗的香氣與滋味，這也是今人在品茗用壺時，面對不同釉藥時可觀察的一項指標。

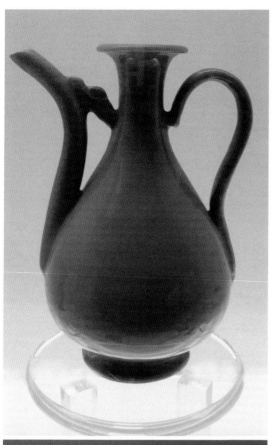

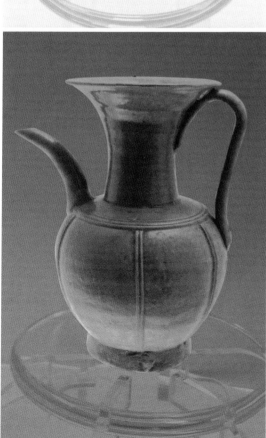

釉藥與壺器的唇齒關係中，連動影響了品茗的香氣與滋味，兩者實不可分。詩人們曾有鮮活紀實。唐代僧人皎然（唐代詩僧，生卒年難考。俗姓謝，字清晝，吳興（浙江省湖州市古稱）人）在〈飲茶歌誚崔石使君〉說：「越人遺我剡溪茗，採得金牙爇金鼎。素瓷雪色縹沫香，何似諸仙瓊蕊漿。一飲滌昏寐，情來朗爽滿天地。再飲清我神，忽如飛雨洒輕塵。三飲便得道，何須苦心破煩惱。此物清高世莫知，世人飲酒多自欺。愁看華卓瓮問夜，笑向陶燜籬下時。崔侯啜之意不已，狂歌一曲惊人耳。孰知茶道全爾真，唯有丹丘得如此。」

詩人認為用青瓷品茗如同仙瓊蕊漿，今人用白色瓷壺品茗泡茶又何曾有此感動的情懷呢？而作為品茗人心中最嚮往的青瓷，便也留住如下的緬懷。

詩人醉心在素雅（右頁）
青瓷彷彿調和山水之色（左上）
青瓷風華（左下）

詩人醉心在素雅

顧況（約725-814，唐代詩人，字逋翁，號華陽真逸，晚年自號悲翁，蘇州海鹽恆山人〔今在浙江海寧境內〕，唐肅宗至德二年進士）〈茶賦〉：「……舒鐵如金之鼎，越泥似玉之甌。」施肩吾（字希聖，洪州人。唐元和十年登第，隱洪州之西山）〈蜀茗詞〉：「越椀初盛蜀茗新，薄煙輕處攪來勻。山僧問我將何比，欲道瓊漿卻畏嗔。」李群玉（約813-860，字文山，晚唐著名詩人）〈答友人寄新茗〉：「滿火芳香碾麴塵，吳甌湘水綠花新。愧君千里分滋味，寄與春風酒渴人。」孟郊（751-814，字東野，湖州武康〔今浙江德清〕人，唐德宗元年進士）〈馮周況先輩於朝賢乞茶〉：「道意勿乏味，心緒病無悰。蒙茗玉花盡，越甌荷葉空。」

對青瓷帶來品茗若仙瓊蕊漿的場景，茶器藉著品茗帶來的修身養性的閑情，青瓷素雅是關鍵：上述的詩像「越泥似玉」、「吳甌湘水綠花新」、「越甌荷葉空」等都在描寫越瓷釉色的晶瑩潤澈和翠綠勻稱。古人對越甌的讚賞躍然詩詞，透過真實青瓷器的流傳和使用，今人不免對詩人情盡呼辭的佳詞美句背後，總想知道青瓷靠釉藥燒結形成，又是如何奪得千峰翠色來呢？

鄭東（福建廈門文物鑑定組組員）在〈試析閩南古代瓷器裝飾技法〉中提到：釉是附著於陶瓷坯體表面的玻璃質薄層，一般以石英、長石、黏土等為原料，經研磨調成釉漿，用浸、噴、澆等方法施於坯體表面焙燒而成。由於釉中所含金屬氧化物種類和比例的不

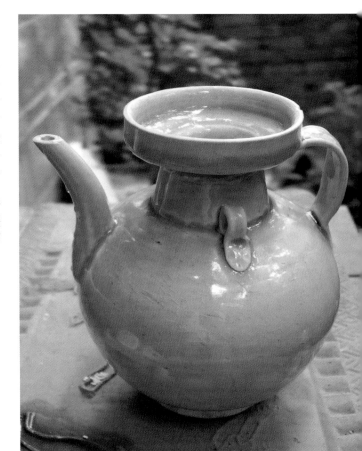

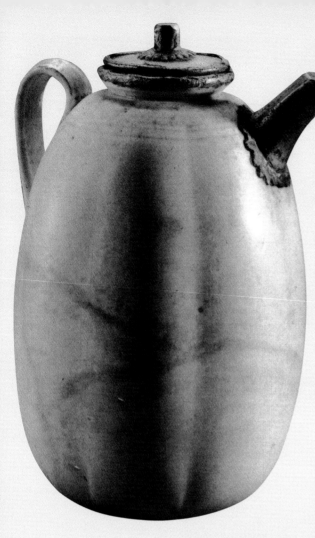

同，以及燒窯的氧化或還原等氣氛各異，可以燒造出青、白、青白黑、醬、綠、黃、藍、紫等多種顏色。顏色釉瓷主要有三類：以鐵為呈色劑的青釉瓷，以銅為呈色劑的紅釉瓷，以及以鈷為呈色的藍釉瓷。歷代燒瓷掌握不同礦物的呈色原理和不同燒窯氣氛，燒造出各種顏色、風格的顏色釉瓷。

呈色劑激發釉藥本色

青釉以鐵為呈色劑，以氧化鈣為主要助熔劑，因釉或胎中含鐵金屬成分的比重不同而呈現出淡青、天青、粉青、翠青、蒼青、冬青、豆青、梅子青、青黃、青綠等。最早的青瓷窯址目前發現屬於南晉，其釉呈青綠色，釉曾厚薄不均，多有流釉現象。

唐、五代時期，青瓷產品瓷化程度高，施淡青釉為主，還有青灰、青黃等，釉面均勻光潤，具有玻璃質感，積釉處往往呈現乳白色「窯變」釉，採用浸釉與盪釉並施的工藝宋時，閩南青瓷生產達到高峰，北宋青瓷

爐鈞顏色釉瓷壺（右頁）
晚唐　白釉瓜棱腹執壺（上）

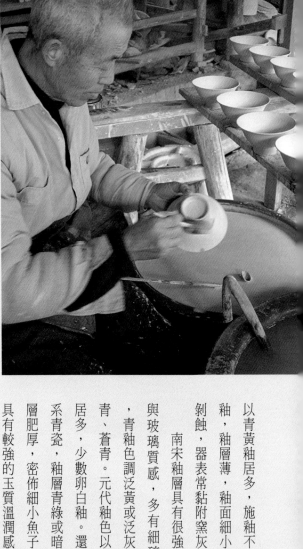

宋代單色調好韻

品茗者只要用心體味青瓷壺器的平和之氣，帶來靜心的舒暢；然而，由茶器所延伸出的釉藥知識寶庫，正可透過撫觸青釉瓷壺的當下去探索況味。

青瓷水注壺可以色誘感官，亦反映了一種心理追尋平和的理想性。李澤厚在《美的歷程》中說：「沿著中唐這線條，走進更為細膩的官能感受和情感色彩的捕捉之中。在思想領域，構成宋代社會哲學思想的基礎是程朱理學，信奉理學的封建文人，主張『存天理，滅人欲』，追求的是平易質樸的風尚和禪宗

以青黃釉居多，施釉不均，多垂釉，釉層薄，釉面細小開片，易剝蝕，器表常黏附窯灰或砂粒。

南宋釉層具有很強的光澤度與玻璃質感，多有細碎冰裂紋，青釉色調泛黃或泛灰，也有淡青、蒼青。元代釉色以青中泛灰居多，少數卵白釉。還有龍泉窯系青瓷，釉層青綠或暗綠色，釉層肥厚，密佈細小魚子狀氣泡，具有較強的玉質溫潤感。

6 釉色‧質樸與揮灑

原料經研磨調成釉漿（上）

北宋　白釉瓜棱腹龍首執壺（左）

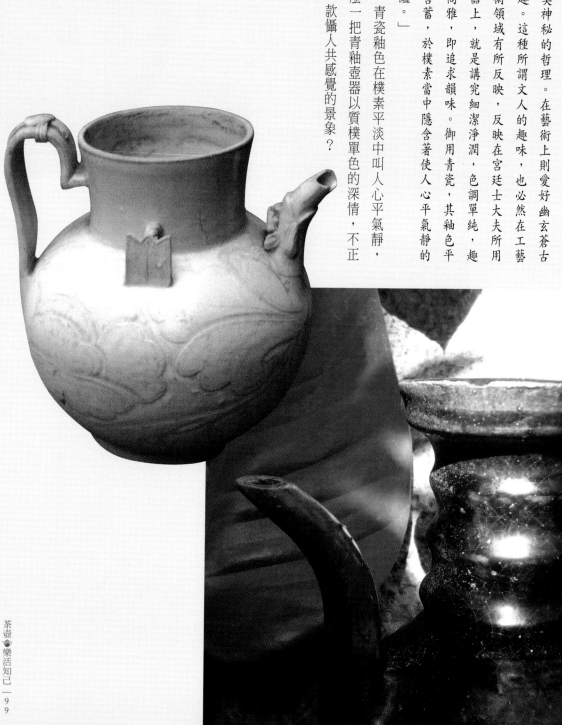

北宋　白釉刻花牡
丹紋龍首壺（左）
燒瓷掌握不同礦物
的呈色（右下）

深奧神秘的哲理。在藝術上則愛好幽玄蒼古之趣。這種所謂文人的趣味，也必然在工藝美術領域有所反映，反映在宮廷士大夫所用瓷器上，就是講究細潔淨潤，色調單純，趣味高雅，即追求韻味。御用青瓷，其釉色平淡含蓄，於樸素當中隱含著使人心平氣靜的意蘊。」

青瓷釉色在樸素平淡中叫人心平氣靜，那麼一把青釉壺器以質樸單色的深情，不正是一款儂人共感覺的景象？

第二部 壺器與茶共譜戀曲

品茗之真味，在於如何將心愛的茶配上對的茶器。真味是色、香、味一體盡情發揮，茶是移動的芬芳，經由「沸騰」來啟動；然，茶壺是啟動的原點，泡茶人可以自我主張，用直觀精選壺器的觀點，憑著自我品味的偏好來選茶種，如是品茗，其實不識茶之真面目，又如何能樂在壺器與茶共譜的戀曲中？

茶種在色香味變數中，得先釐清製茶的工序與形成，才能解讀茶器對發茶性的量度！

因此，將六大茶類因殺青或乾燥的不同製法，以及製成的分類來說明：不同種類的茶，在色、香、味的次第上均有不同表現。依照「茶種色香味變數交換關係圖」的呈現，不同茶種在色、香、味參數上的變異性，品著一把好壺泡出的好滋味，得須由認識茶種入門，才明白何為「正色」？才明白白茶的香味要「清」，才知曉茶的滋味要「醇」的要求，不再是未來的夢！而是茶席上茶人與茶客盡歡之地！

茶種色香味變數交互關係圖

（1）顏色：綠茶、白茶、黃茶、青茶、紅茶、黑茶。

（2）縱座標為香氣程度，越往上香氣越濃。

（3）橫座標代表湯色，越往右湯色越濃。座標交會的茶味成為香與色交集點。香氣高而味淡、色淡，香氣低而味濃、色深，是一般茶色香味對比之關係。

（4）茶種按顏色分三區塊，座落分布時係按茶種特色分隔。從圖中探視茶種在香味表現上以綠、白、黃三種茶最高昂，而青、紅兩種茶相對居中，而黑茶類居低，不論香氣的位階如何，不同茶種在香味的要求中都要「清」，意即茶香是源自茶葉本身經由製成的光合作用後，產生的自然香氣。

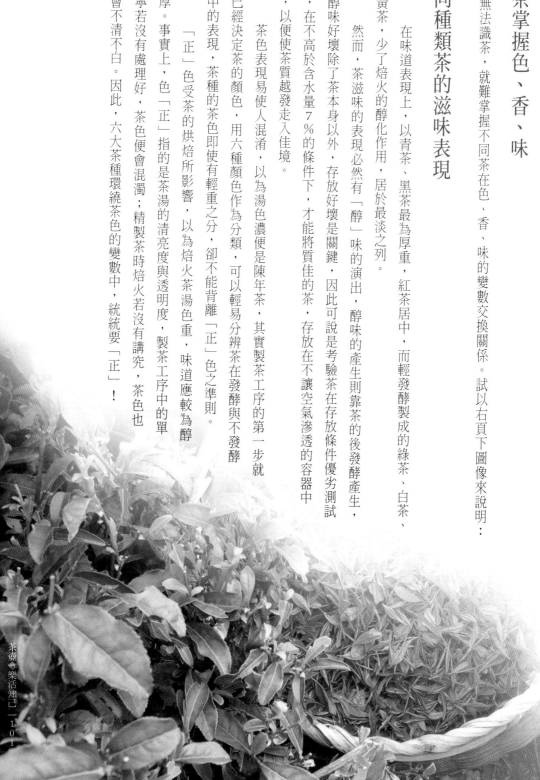

識茶掌握色、香、味

無法識茶，就難掌握不同茶在色、香、味的變數交換關係。試以右頁下圖像來說明：

不同種類茶的滋味表現

在味道表現上，以青茶、黑茶最為厚重，紅茶居中，而輕發酵製成的綠茶、白茶、黃茶，少了焙火的醇化作用，居於最淡之列。

然而，茶滋味的表現必然有「醇」味的演出，醇味的產生則靠茶的後發酵產生，醇味好壞除了茶本身以外，存放好壞是關鍵，因此可說是考驗茶在存放條件優劣測試，在不高於含水量7%的條件下，才能將質佳的茶，存放在不讓空氣滲透的容器中，以便使茶質越發走入佳境。

茶色表現易使人混淆，以為湯色濃便是陳年茶，其實製茶工序的第一步就已經決定茶的顏色，用六種顏色作為分類，可以輕易分辨茶在發酵與不發酵中的表現，茶種的茶色即使有輕重之分，卻不能背離「正」色之準則。

「正」色受茶的烘焙所影響，以為焙火茶湯色重，味道應較為醇厚。事實上，色「正」指的是茶湯的清亮度與透明度，製茶工序中的單寧若沒有處理好，茶色便會混濁；精製茶時焙火若沒有講究，茶色也會不清不白。因此，六大茶種環繞茶色的變數中，統統要「正」！

綠茶

銀器的純真

以銀器作為品茗器，歷史上大抵是貴族與皇室才擁有的；如今隨著出土實物的再現，除了帶給今人細品銀器工藝之美外，還可以進一步認識：茶湯透過銀器獨具發茶性的特質。換言之，啟動純銀茶壺煮水或以銀壺來泡茶時都有另番滋味，此為以陶瓷器品茗者的另一番想望。透過歷史場景布建與實體銀壺的再現，才得歸結銀壺與茶種的速配關係！

今人藉由賞析金銀器，進一步想望以金銀器品茗之滋味，往往驚喜於銀器與綠茶譜下的純真戀曲。

金銀器的華麗品茗

出土文物中，陝西法門寺鎏金銀壺門座茶碾、鎏金銀仙人駕鶴壺門座羅子、鎏金銀龜盒，分別說明唐代品團茶須經茶碾碾茶、篩細等程序。這也是唐代盛行煮茶法中的主要配備。這種品茗法和宋代品茗用的點茶法不同，點茶法必須啟用水注壺來注湯，而在眾多的水注材質中，以銀製的水注壺為珍稀。

一九七五年，內蒙古赤峰敖漢旗李家營子墓葬出土金銀器一零五件。金器包括金鞢鞢帶，銀器包括銀執壺、鎏金猞猁紋銀盤、橢圓銀杯、折肩銀罐、銀勺、銀環等。根據器物特徵應為唐代。其中銀執壺是以錘鍱成形，器身呈橢圓形，折領直口，一側出流，似鴨嘴。長頸，溜肩，鼓腹，高圈足外侈。口、腹間附弧形把，把上端與口緣相接處有一胡人頭像，鎏金，足緣飾聯珠紋，通高28公分。

銀執壺融入草原文化

由出土銀執壺長頸、溜肩、鼓腹造型，應源自瓷執壺，其鼓腹可裝盛適量的水作為湯提點之用，該壺的上端口緣出現胡人頭像，極為罕見。這與雞首壺上所見以雞為吉祥圖案的用意來看，以此胡人人頭為銀執壺焦點所在，亦表此壺在北方遊牧民族當中創製風格，其受到西方傳來的「混種文化」（hybridity）影響。在工藝上則採用採用錘鍱的技法，

初綻的生命力（右頁）
唐代銀執壺（右）

結合鑲嵌、焊接、模壓、鉚合、拋光、切削等技法，金珠細工工藝和鑲嵌寶石技術巧妙地結合，是此時期金銀器製作的特徵，其風格華麗，飽滿有序。

考古研究，李家營子出土的銀執壺，是唐代輸入的粟特（Sogdiana，註6）銀器，此類銀執壺在中亞與西亞地區常見，一般認為是波斯薩珊（Sogdiana，註7）遺物。該壺壺把上端皆在器口上，沒有節狀裝飾，風格接近粟特產品。粟特金銀器在唐代傳入中國北方草原。

銀執壺風格來自西方文化融入草原文化，進而產生核心價值竟是為了品茗用器，而銀製的材質更流行於當時的皇宮王室間。

銀鏈的品味牽引

一九八六年，內蒙古通遼奈曼旗青龍山鎮遼陳國公主與駙馬合葬墓出土金銀器二百餘件，金器包括男女金面具、鏤花金荷包等，其中最引人矚目是銀執壺。此銀執壺錘鍱焊接成形，直口，廣肩，鼓腹，圈足。肩一側焊橢圓形管狀直流，另一側為曲環形把，有銀鏈將上端鈕和蓋上的寶珠鈕相連。

此銀執壺看起來與今日陶或瓷器造型分別不大，主要差異在銀的材質，而在其蓋頂的寶珠鈕也影響後代壺蓋的形制，鈕既是蓋頂之光，又做為蓋與流的中介，必須衡量壺器身材比例，鈕過大則頭重腳輕，過小則顯得器形不夠大氣！造形的比例是設計的美感來源，亦是品茗時的一款風味！

註6：中亞古國，位於今烏茲別克境內肥沃的澤拉夫尚（Zeravshan）河谷。

註7：薩珊是3-7世紀的波斯王朝。末代國王伊嗣埃三世的兒子俾路斯逃亡至東土大唐，當時正值唐高宗當朝。中國史籍關於薩珊朝波斯的記載，當以《魏書》為最早。

細膩計算水流弧度

銀執壺的壺嘴，直口中帶著傾斜，係有利出水的關鍵。若全然直口，出水則湍急，水注就無法像銀執壺嘴形產生出水時水注的流線弧度。從這點來看，用壺出水的流暢度是泡好茶的一項重要變因，古人智慧與細膩值得學習。

執壺係遼時陳國公主與駙馬合葬墓出土，此執壺應是生活品茗用器；而活動於中原江南的兩宋，正興致於以點茶法作為生活的娛樂休閒。陶瓷器外的銀水注壺不多見，出土的實物，以四川彭州在一九九三年發現的宋代金銀器中，執壺（注子）有九件，通過銘文內容證明是配套使用器，每一套器各為一商家製作。銀執壺的製作者就是不同品牌的出列，精品執壺發生在千年前遙遠的國度。

銅質折肩執壺

在四川發現的宋代金銀器中，另見成套執壺，工藝精良，係今日難得一見的珍品，又有折肩執壺與溜肩執壺之分。

折肩執壺。執壺蓋上部雖未製成蓮花形，僅為素面，但其在造形上也為兩層圓鼓形，與蓮花形蓋很相似。

遼代銀執壺（右頁）
宋代雙層蓮蓋折肩銀
執壺（右）

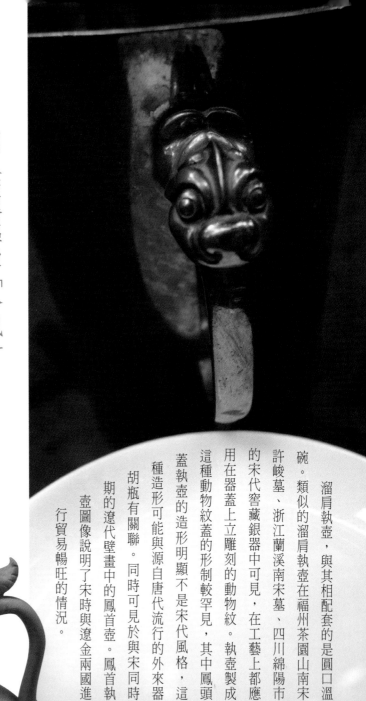

明人懂得驅壺「冷氣」

從歷史上看到古人以銀壺品茗的風華。這與本篇所要說明的綠茶與銀器的互動有何連結？又綠茶的概約性稱謂與散落在中國各地，以綠茶為品茗主軸的口味中有何細部的分野？

師法古人的品茗經驗，來解開今人品茗用器的迷思。而今茶人惟有知茶懂壺，才能妥善解構茶湯隱藏秩序，讓綠茶與銀器相

溜肩執壺，與其相配套的是圓口溫碗。類似的溜肩執壺在福州茶園山南宋許峻墓、浙江蘭溪南宋墓、四川綿陽市的宋代窖藏銀器中可見，在工藝上都應用在器蓋上立雕刻的動物紋。執壺製成這種動物紋蓋的形制較罕見，其中鳳頭蓋執壺的造形明顯不是宋代風格，這種造形可能與源自唐代流行的外來器胡瓶有關聯。同時可見於與宋同時期的遼代壁畫中的鳳首壺。鳳首執壺圖像說明了宋時與遼金兩國進行貿易暢旺的情況。

金銀器風格華麗（上）
動物紋執壺形制特殊（左）
綠茶來自芳香殿堂（左頁）

互生輝。明代許次紓（1549-1604，字然明，號南華，明錢塘（浙江杭州）人）的

泡茶經驗務實好用，很符合當今品茗現況：以茶入壺，再將水入

壺等。若按照許次紓的心得方法來練習，應該會有不錯的效果！

許次紓在《茶疏》〈烹點〉中提到：「未曾汲水，先備茶具

，必潔必燥，開口以待。蓋或仰放，或置瓷盂，勿竟覆之案上，

漆氣食氣，皆能敗茶。先握茶手中，俟湯既入壺，隨手投茶湯，

以蓋覆定，三呼吸時，此滿傾盂內，重投壺內，用以動盪香韻，

兼色不沈滯，更三呼吸頃，以定其浮薄，然後瀉以供客，則乳嫩

清滑，馥郁鼻端。」

許次紓的說法中可以歸結出幾個重點：第一是重視泡茶潔器

，並溫壺驅除壺的「冷氣」；再將茶握在手中置入壺中；投茶注

水復有節奏感與韻律感。

壺被賦予「解構的職能」

其實，茶人泡茶使用計時輔助，無非想抓住茶與水的和諧；

然而，若不先了解茶的特性，光靠一把好壺也是無濟於「茶」。

若以綠茶中的嬌嫩碧螺春，搭配現代銀器，會達到茶湯閃動的誘

人鮮綠與銀光輝映的效果。

綠茶的真面目為何？很快地在製法揭密後，就明白為什麼質

佳的綠茶是來自優質土壤供給養分，吸吮氣候與陽光的菁華，才

能留住無比的芬芳，而壺則被賦予了「解構的職能」。

歷史的銀器或稱水注、執壺，將水裝入其內，借其器引出茶香；然，今人用同樣叫做「銀壺」的器形解碼，流轉出像宜興壺般的銀壺，以及用來煮水的銀質煮水壺。兩者都會使水與茶變得更狂傲、張揚，那麼，投入了解綠茶，活化與創造綠茶的特殊意味，才能使品茗用壺變得更為暢快。而舞動綠茶的訴求，即是：香氣要幽遠細膩，滋味要深遠悠長！那麼，投入鮮綠茶，活化與創造綠茶的特殊意味，才使品茗用壺變得更為暢快。

綠茶，亦稱「不發酵茶」，製作時不經發酵，乾葉、湯色、茶底均為綠色的茶。《中國茶葉大辭典》中記錄，綠茶依照殺青與乾燥方式分為：炒青綠茶、烘青綠茶、曬青綠茶和蒸青綠茶四種。

（1）炒青綠茶：是指用鍋炒的方式進行乾燥而製成的綠茶。明代張源《茶錄》、許次紓《茶疏》、羅廩《茶解》都有炒製青茶的記載。根據製造方法與原料嫩度的不同，分為長炒青、圓炒青、細嫩炒青三種。眉茶、珠茶、龍井茶、六安瓜片等為著名品種。

「長炒青」中，一級長炒青條索細緊顯鋒苗，色澤綠潤，香氣鮮嫩高爽，滋味鮮醇，湯色青綠明亮。主產於浙江、安徽、江西三省。精緻加工後的長炒青產品統稱「眉茶」。

「圓炒青」指的是鮮葉經過殺青、揉捻、鍋炒造形後，製成的圓形炒青綠茶。主產於浙江與安徽，主要品種有珠茶、泉崗輝白等。

「細嫩炒青」是細嫩茶葉加工而成的炒青綠茶，如西湖龍井、洞庭碧螺春、六安瓜片、信羊毛尖等。外形有扁平、尖削、圓條、直針、捲曲、平片等。茶葉沖泡後，多數芽葉成朵，清湯綠葉，香郁味鮮醇，濃而不苦，回味甘甜。

綠茶品目分類表

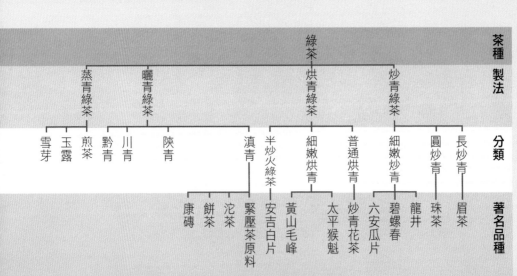

茶種	製法	分類	著名品種
綠茶	炒青綠茶	長炒青	眉茶
		圓炒青	珠茶
		細嫩炒青	龍井
			六安瓜片
			炒青花茶
			碧螺春
	烘青綠茶	普通烘青	太平猴魁
		細嫩烘青	黃山毛峰
		半炒火綠茶	安吉白片
	曬青綠茶	滇青	緊壓茶原料
			沱茶
			餅茶
			康磚
		陝青	
		川青	
		黔青	
	蒸青綠茶	煎茶	
		玉露	
		雪芽	

（2）烘青綠茶：一般條索完整，常顯鋒苗，細嫩者白毫顯露，色澤綠潤，根據原料的老嫩與製作工序的不同，分為普通烘青與細嫩烘青。

「普通烘青」直接飲用者不多，通常用作窨製花茶的茶坯。

「細嫩烘青」是細嫩芽葉精工製成的烘青綠茶，條索緊細，白毫顯露，色綠香高，味鮮醇，芽葉完整，著名的有黃山毛峰、太平猴魁、敬亭綠雪、華頂雲霧、雁蕩毛峰等。

（3）曬青綠茶：是鮮葉經殺青、揉捻後，利用日光曬乾的綠茶。曬青綠茶經由蒸軟壓製成餅，便成了青餅，也就是普洱茶中慣稱的「生餅」；她是未完全發酵，因此可以持續陳放成為陳茶，來品醇味和陳化過程不同環境產出的變化滋味。

（4）蒸青綠茶：是鮮葉經過高溫蒸氣殺青、揉捻、乾燥而成的綠茶。蒸青綠茶有「色綠、湯綠、葉綠」的特色，主要品類有煎茶、恩施玉露、陽羨雪芽等。蒸青綠茶仍是日本綠茶製法的主流，保有較高的鮮爽度，是抹茶的上選原料。

綠茶所需的細膩可以促發茶人建構芳香殿堂，茶人主導對茶的「促發性」。例如，同樣等級的碧螺春，採不同的高度沖水，用不同材質的壺，都在捕捉趣味盎然的片刻。茶的香氣與滋味，促發轉化茶湯在品茗時感覺交錯連結的一環，緊扣綠茶與銀器的交融！

那麼置茶入內的壺，與茶短暫相遇，卻是濃稠醇厚的感觸原點，在壺的多元材質中，銀壺是純粹的凝視、是綠茶的知己！

辨別茶葉的鮮嫩度

選壺搭配碧螺春

碧螺春講究鮮嫩第一，如何品真香、嚐好味？可深探，這也是選壺前的修煉。

湯色以嫩綠最佳，黃綠次之，黃暗最差。茶葉中的茶多酚是決定湯色的主要物質。茶多酚在製茶或存放過程中會由淺變深，因此從湯色的深淺，可以看出茶葉氧化的程度。換句話說，碧螺春茶湯的顏色嫩綠，代表的是茶葉越新鮮；碧螺春茶湯明亮清澈，表示茶葉製作工序品質佳。

在碧螺春與水的互動之間，壺將是掌握茶湯轉化權力的一方。注水壺的條件是：曲柄高於壺口，或等高的形制，手拿曲柄注水時，柄如高於壺口，持壺人才能運籌帷幄、掌控自如，或提高壺讓水流如注，以求輕快水速入壺。選好壺提壺讓水緩緩而下，以求循序漸進……。採不同水速入壺，必是持壺人之意，也源自想品出茶湯是高昂？或是沉凝之味？

綠茶生命力有器發掘

提壺，注水輕重緩急彷若行走在時序的輪迴裡：湯色指的是眼睛可以分辨得出來的顏色，但也必須用專業術語加以描述表達。用來形容碧螺春茶湯色最常用的是「清澈」、「明亮」、「嫩綠」、「黃綠」、「黃暗」。

「嫩綠」指的是碧螺春的湯色。碧螺春在鍋炒過程中釋放出微量的茶多酚，茶葉的氧化程度輕微，茶湯顏色出現嫩芽所具備的鮮綠色，即為「嫩綠」。要是碧螺春茶葉老了，不是一芽一葉，那麼湯色就會偏「黃綠」。換言之，嫩綠湯色可以辨別茶葉的鮮嫩度。茶湯色越黃則表示茶葉的鮮嫩度越低，或者是一芽二葉、一芽三葉，檔次也較低。碧螺春若湯色「黃暗」表示品質不佳，不足取。

鮮綠和著春光流動

品飲碧螺春的最佳時機在「明前」（清明節前），幾乎是可以現採、現炒、現喝的即時鮮度，因此湯汁入口鮮美爽口，茶湯活力充沛，茶樹與日光的接觸也在此時奔放，可以說喝碧螺春就喝到洞庭山的青山綠水，這就是「鮮爽」。

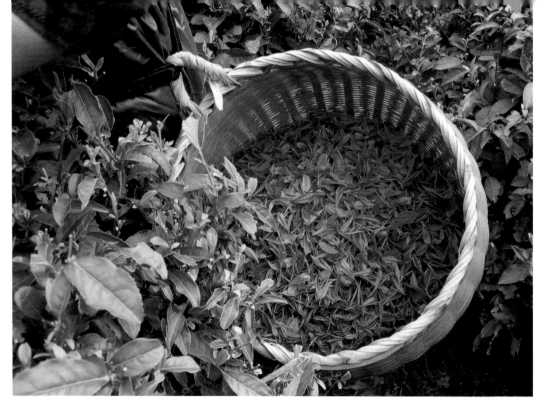

每一斤碧螺春的芽頭可多達五萬顆以上，芽芽皆鮮嫩無比，經由精挑細選，保有初綻的生命力，這就是茶湯帶來的「嫩鮮」。

碧螺春若殺青不勻，或是過了清明才採製，茶湯易「生青澀口」，這是因為茶葉過老所致。過了清明的碧螺春雖然澀口，確有強烈的刺激性，入口之後帶苦味，隨即轉甘，卻成為少部分品飲者偏愛的獨特口感。

春光乍現，碧螺春最為鮮綠，打開了人們心中的那一扇窗；夏日炎炎，溽暑的煩躁需要碧螺春來消解；秋日的蕭瑟，總令人覺得孤寂，碧螺春的活潤又點破枯索的沉悶；冬日的冷颼，精靈般的碧螺春又使心靈舒展，想著冬日來了，春天的腳步也不遠了！

泡飲碧螺春，香郁味甘，連續品三泡，葉底轉翠，綠茶奇絕的生命力令人驚艷！沉斂自己一身抹綠，等待與銀壺的相遇，她才釋放出一身青春的芬芳。

茶與日光接觸奔放（上）
洞庭山的青山綠水（左頁）

白茶

玻璃的閃透

幾片旗槍嫩芽的浮動，在虛空透明的玻璃壺中，表現著最深最原初的結構，在發芽的實體中舞出實體茶葉春花般的草動！玻璃壺的日常性，必注入對文化心靈空明中不滅的精華，才能告解透明與茶共構的通俗與精緻，才能掌握玻璃材質的特點，不只是伺候品茗視覺上的需要！

旗槍嫩芽空明浮動

水注入壺，壺倒出茶湯，飛向無盡的茶香世界做無盡的追求，在透明水中的茶葉深沉靜默，與這茶蘊藏的甘味渾然融合，成為一體的茶湯，就由壺中的小宇宙在有秩序的和諧中，有默契地自然出現！

原本茶的身子是被沉沒遺忘，泡開的姿影不再隱身壺內，本來的意境曠邈幽深不可測，成為自然的一景。在物性聚足的水溫中沖泡，釋出茶單寧，浸出兒茶素的流露中，彰顯各種茶的不同個性。

茶在玻璃壺的流露和洗盡，當茶湯盡釋時，獨存茶渣的孤迴，卻正是靜穆觀茶色的內斂，練出茶葉背後的秘密，叫她無所遁形！

玻璃器閃透歷史幽光

對玻璃器的認識，古今差異甚大，今人在日常生活可見各式各樣玻璃器，尤以品茗用玻璃壺既取得方便，又具透明賞茶視覺之功；然，在宋代以前中國的玻璃比玉或金銀還要珍貴，原來玻璃製作技術是由西方傳入。西晉詩人潘尼（約250～311，西晉文學家。字正叔。滎陽中牟〔今屬河南〕人）在《玻璃碗賦》中說：「覽方貢之彼珍，瑋茲碗之獨奇，濟流沙之絕

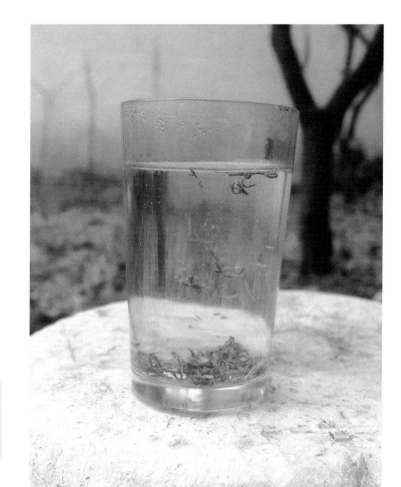

玻璃器帶來夏荷涼意（右頁）
玻璃的閃透（右）

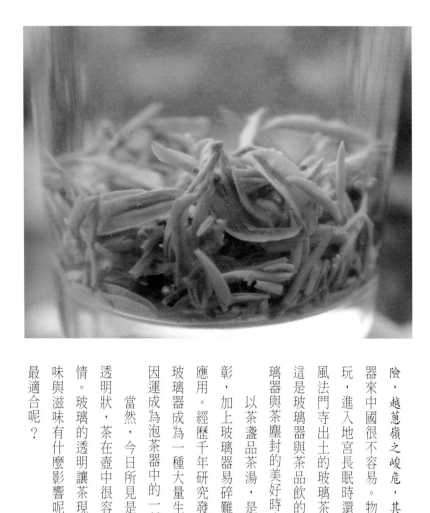

成分不同·朦朧有致

玻璃是一種固態性液體，主要的成分是矽砂、蘇打灰、碳酸鈉、碳酸鉀、石灰及鋁土、鉛丹等。一般分為鈉玻璃、鉀玻璃與鉛玻璃三大類。鈉玻璃以碳酸鈉加石灰及矽砂製成；鉀玻璃以碳酸鉀加石灰、矽砂等製成；鉛玻璃以鉛丹、碳酸鈉加石灰、矽砂等製成，折光力強。

險，越蔥嶺之峻危，其由來阻遠。」講的是玻璃器來中國很不容易。物稀自然珍貴，王室視為珍玩，進入地宮長眠時還帶著玻璃盞為伴。陝西扶風法門寺出土的玻璃茶盞，就是被寵召入宮的，這是玻璃器與茶品飲的經典代表作，開啟探究玻璃器與茶塵封的美好時光。

以茶盞品茶湯，是古人挾名器彰顯地位的表彰，加上玻璃器易碎難保存，使玻璃器很難延伸應用。經歷千年研究發展，今日玻璃工業發達，玻璃器成為一種大量生產的便宜日用品，玻璃壺因運成為泡茶器中的一種。

當然，今日所見是玻璃茶盞，最大的特色是透明狀，茶在壺中很容易讓人一目瞭然，一見鍾情。玻璃的透明讓茶現出原形之外，對於茶的香味與滋味有什麼影響呢？玻璃壺拿來泡哪一種茶最適合呢？

透明水中的茶葉深沉靜默（上）
玻璃器讓人一目瞭然（左頁左）
晶瑩剔透，朦朧有致。（左頁右）

視覺先聲奪人

玻璃因成分不同，器形或呈晶瑩剔透，或是朦朧有致，完全是成分微小差異，今日常用玻璃器有玻璃壺、玻璃杯，流行於中國江南一帶，用來品嚐不發酵或是輕發酵的茶類。

使用玻璃器泡茶，除了有其方便性以外，又關乎到茶葉的形體意象。茶葉在泡開剎那間的影姿，又常是視覺的焦點所在。以白茶為例，玻璃壺一旦登場，就是成就白茶為最上鏡頭的器皿。玻璃壺的材質透明度易使茶意象表露，白茶靠視覺來達到傳遞茶的甘美和茶的本質，也容易讓人一見傾心。

原本賞茶的理性，是通過外界知覺來實現眼前所見賞析；但視覺先聲奪人，理性的落實是將品茶香的價值理性，必指向茶的香、醇、甘、甜等。品茗的理性，可用極端形式的玻璃器透明度來作為合理的權衡。目的合理性得用實質茶的驗證，將白茶放進玻璃壺中，觀察注水時竄起的清雅香飄，加上白茶旗鎗嫩芽的姿態撩人，正供給學茶人如何看湯色、聞香氣、品滋味三階段認識茶的學習之路。

湯色指的是眼睛中所可以分辨得出來的顏色，但也必須用專業術語加以描述表達。用來形容白茶湯色最常用的是「清澈」、「明亮」。

「清澈」指的是茶湯透明度。質佳的白茶湯色應是清澈見底的，若茶湯透明度不佳，表示茶葉的製造過程有瑕疵。清澈度可以用眼睛直視杯子中間，由杯面湯色直接往下看杯底。清澈度高的茶湯則一覽無遺；否則，雖然茶水與杯底的距離不遠，卻也難看清杯底。

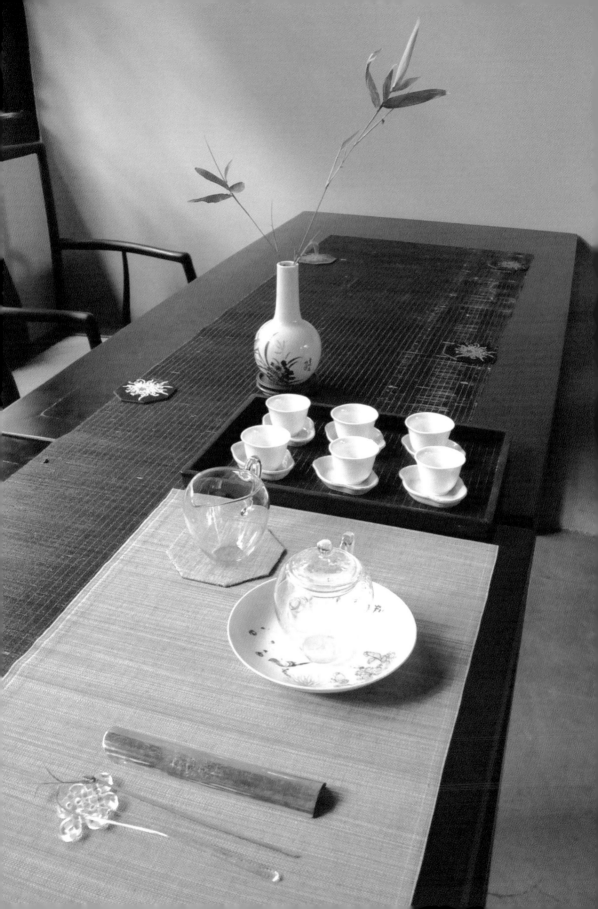

茶湯的明亮清新

「明亮」指的是茶湯表面的光澤，我們可以從茶湯與杯沿的連接面加以觀察。明亮度高的茶湯，可以從杯沿茶湯穿透看到杯體的顏色，並不會遮掩杯體的顏色；反之，明亮度低的茶湯，在觀察杯沿時就會形成一種視覺障礙，覆蓋了杯體的顏色。

茶湯色澤受到空氣影響會產生變化。尤其是在冬天，湯溫會隨時間下降，湯色隨之變深，在相同的溫度與時間裡，湯色變化程度嫩茶大於老茶，新茶大於陳茶。因此，在品賞茶湯時，最好能將時間控制在十分鐘內，較能看出茶湯原色，否則容易誤判。

看湯色時，必須注意到室溫與光線的影響。因此，在室內看湯色，以自然光最佳，日光燈次之，投射燈或是偏黃色燈光則會使茶湯顏色失真。

「快聞」捕捉剎那幽香

有關香氣，必須先瞭解人的嗅覺。人類的嗅覺靈敏，很容易適應外來的刺激，也就是說，嗅覺的敏感時間是有限的，例如當得了感冒、鼻炎、吸煙、喝酒或吃了刺激性的食物以後，都會使嗅覺靈敏度降低。因此，在品賞白茶之前，盡量不要吸煙或是吃刺激性的食物，以免影響嗅覺的靈敏度。

茶葉香氣會受環境的溫度影響。同樣的香氣會受到春、夏、秋、冬的更迭而有所變動。例如在冬天時，賞味者必須要「快聞」，以免香氣散失；而在夏天，可以在茶湯泡好之後三至五分鐘開始聞香。

玻璃壺，泡茶器的一種。
（右頁）
茶湯透明清澈見底（左）

嫩香清香好白茶

除了聞杯面香之外，葉底的香氣也十分重要。葉底的香氣就在考驗主泡者的功力。品賞葉底最好在泡完茶後，稍事片刻再將茶葉取出，因為葉底在攝氏45-55度是聞起來最適中的；超過攝氏60度就會燙鼻；低於攝氏30度香氣過低而難以辨別。這種專業聞看還必須加上對茶的了解，才有見葉底知好壞的識茶功力。

有關香氣的描述，最好能以具體的事物傳達飄渺的感官經驗，並留下紀錄。先用專業的審評師用語提供參考：符合白茶香氣經驗的有「嫩香」、「清香」、「清高」等術語。

「嫩香」指的是柔和、新鮮幽雅的毫茶香。

「清香」指的是多毫嫩茶的特有香氣。

飛向無盡的感官世界（左）
靜穆賞茶色的內斂（右）
清雅香飄，如流水般澄澈。
（左頁）

形容香氣的專業術語，對於入門者可別視為一種負擔。當你將所聞到的香氣用過往的經驗結合自己的語言，例如：聞起來有枇杷或是柑橘的香氣，是品茗中聞香的一種記憶載體的感官之旅。

「清高」指清純而悅鼻的氣味，這是泛指白茶好的味道；但是，若在品賞時聞到下列的「壞味」，你也可以提出質疑。

「水悶味」、「石灰氣」、「焦味」、「生青」、「平薄」、「青氣」等，便是在品賞白茶時用來形容負面氣味的「行話」。

開啟味蕾品淡雅

品滋味，就是「喝了才算」？但，你的味蕾有沒有開啟，味覺在辨別茶湯味道，根據茶湯中不同的物質濃淡而產生不同的感覺。

一般說來，舌頭的各個部位對於滋味的感覺很不相同。以品賞白茶最重要的「鮮爽度」來說，舌中最敏感，舌尖及舌根次之。舌根則對苦味最敏感。在品滋味時，自己要先瞭解舌頭的特點，一邊品滋味，一邊腦海裡想著舌頭的部位，如此才能品出真滋味。

讓茶湯在舌面滾動

這裡要特別說明的是：取湯入口，瓷湯匙優於鐵湯匙。製作精良的瓷湯匙，釉藥講究，用來聞香氣也是十分實用。鐵湯匙容易產生鐵鏽味，容易影響品味判斷。

茶湯入口的速度，自然即可，不要太快避免嗆口，讓茶湯與味蕾均勻接觸。舌尖頂住上門齒，唇微張，讓茶湯在舌面上微微滾動，連吸二次氣之後，隨即閉上嘴，慢慢吞下茶湯。專業的品茶師則會在評審時將茶湯吐出，並使茶湯在舌中反覆二三次，求得更客觀的答案。

同時，茶湯溫度、品嚐湯量、在口中停留時間、舌頭的姿勢與力道，都必須用心考量。

最適合品滋味的茶湯溫度是攝氏45~55度，若高於70度就燙口，低於40度的茶湯澀味加重，難嚐真味。這種品滋味的方法，與一般所說茶要「趁熱喝」有所區隔，原因是希望茶湯溫度在最適當的狀態下入口，並求得最客觀的湯汁內容。

所以，在取用茶湯時，用瓷湯匙取出約4~5c.c.較適當，多了就會滿口是湯，難在口中迴旋加以辨別；若茶湯太少也會嘗不出滋味。

視覺系的浪漫
品茗

「鮮醇柔和」是一種白茶入口的新鮮正味，湯汁柔和順口，溫柔婉約不刺激。而在新鮮的滋味中，又帶著土壤所孕育出的醇味。品茶時掌握看湯色、聞香氣、品滋味、觀葉底，基本上就可在泡飲時客觀地分析，但對茶種的基本認識卻也不可少，那麼白茶的種類和其特質就要細品分類。

白茶尤為可愛

白茶是表面滿披白色茸毛的輕發酵茶。明代田藝蘅（生卒年不詳，字子藝，錢塘人）《煮泉小品》記載類似白茶的製法：「茶者以火作者為次，生曬者為上，亦近自然，且斷烟火氣耳……生曬者淪之甌中，則旗槍舒展，清翠鮮明，尤為可愛。」

現代白茶製作一般只有萎凋、乾燥兩道工序，屬輕發酵。因未經揉捻，茶葉沖泡後，芽葉完整而舒展，香味醇和，但湯色較淺。現代白茶主要生產於福建福鼎、建陽、政和、松溪等地。著名白茶有銀針白毫、白牡丹、貢眉等，並外銷東南亞，在台灣多聞其名，見其身者不多。市面上較著名的白茶種類有：

（1）白芽茶：是用大白茶或其他絨毛特多品種的肥壯芽頭製成的白茶，產於福建福鼎等地，浙江泰順也有生產。產於福鼎的採用烘乾方式，亦稱「北路銀針」；產於政和的採用晒乾方式，亦稱「南路銀針」。

（2）白葉茶：是用芽葉絨毛多的品種製成的白茶，採摘一芽二三葉或單片葉，經萎凋、乾燥而成。外形鬆散，葉背銀白，湯色淺黃澄明。主產於福建福鼎、建陽等地。

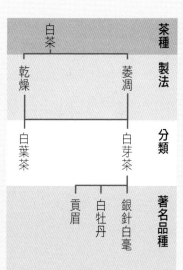

白茶品目分類表

茶種	製法	分類	著名品種
白茶	萎凋	白芽茶	銀針白毫
			白牡丹
			貢眉
	乾燥	白葉茶	

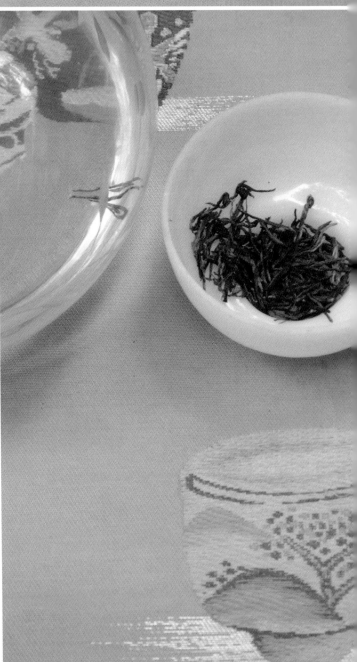

視覺的焦點所在（右上）
白茶是輕發酵茶（右下）
靜觀茶身影的偶然（左）
茶葉春花般的草動（左頁上）
白茶尤為可愛（左頁下）

（3）銀針白毫：亦稱「白毫銀針」，產於福建福鼎、政和的針狀白芽茶，因單芽遍披銀白色茸毛，狀似銀針而得名。

（4）白牡丹：是產於福建建陽、松溪等地的葉狀白芽茶。因綠葉夾白色毫芽，形似花朵，沖泡後綠葉托著嫩芽，宛若蓓蕾初開的白色牡丹而得名。

白茶的製作與生產獨樹一格，使用透明的玻璃茶器來泡飲白茶，竟是靜觀茶身影的偶然，感性的意義寄寓於茶葉中，玻璃器讓白茶顯得豐富而細膩，對品飲者提供一次接觸白茶肌體色相的機會，品飲者注意的不只是玻璃壺內茶與水的飛舞，而是茶葉在舒展的背後，還有顯著湯色與細膩的香芬層次等待被發掘，與款款從茶葉絨毫中輕洩出的優雅細緻！

黃茶

瓷器的激昂

品茗樂趣潛藏於永遠的變化中，泡茶的執行過程可直接以壺與茶自然地面對面，不必透過其他媒介，可以自主性地了解，並訴諸感官，將茶自然流露的靈性與茶器清靜無垢的力量結合。

若在選用茶器時，輕忽了茶種所流露色香味帶來的意義，就難激起茶葉本體中的芬芳，更難見茶器共啜品鑑的泉源。所以容許對的器去調和茶所發揚的氣氛，必須深思茶與茶器背後那一段哲理與現實性條件的平衡。

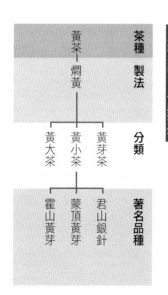

黃茶現身德化瓷剔透

以黃茶與德化瓷器的激昂締寫一段新奇的經驗。黃茶的樣貌以「正色」出現，如何在芸芸茶器中找到詮釋，經由知黃茶惜德化瓷的轉變歷程，讓品黃茶也如白茶晶瑩中現身？在綠茶與銀壺的高解析度中產生調和的美。

黃茶，是製造時有悶黃工序形成黃湯黃葉的茶。黃茶的特徵是黃葉黃湯。初製方法近似綠茶，在揉捻前後或初焙後增加「悶黃」工序，使之悶堆發熱，促使茶多酚氧化，葉綠素分解，使葉色、湯色變黃，香味變甜熟。由於採摘標準不同，悶黃工序長短不同，所產生的花色品種不同。（可參見「黃茶品目分類表」）

黃茶品目分類表

茶種	製法	分類	著名品種
黃茶	悶黃	黃芽茶	君山銀針
		黃小茶	蒙頂黃芽
		黃大茶	霍山黃芽

潛藏微妙的滋味變幻（右頁）
品黃茶的韻味（上）

黃茶的「黃」意味著中國的正色，品黃茶的韻味，可以指涉對色彩意象的品味？那是尊者榮耀的表徵？

黃色是五色之一，《易經》說「天玄而地黃」。古代陰陽五行學說，將五色、五方與五行相配，土居中，故黃色為中央「正色」。又在歷史際遇中宋代創國者趙匡胤以黃袍加身而稱帝，而「黃色」便產生與皇帝的聯想，但黃茶的出現卻早在唐代。

粉嫩嬰兒紅

色彩意象捕捉心理與生理意象都產生影響，明度最高的黃色，常是好吃與溫暖的顏色。而哪款瓷色最能反映黃茶的精神？

唐代李肇（唐代文學家。其生平不詳。唐憲宗元和時期任左司郎中）《國史補》中所列名茶就有「壽州霍山黃芽」。黃茶在揉捻前或揉捻後，或在初乾前或初乾後進行悶黃。根據鮮葉的嫩度和大小分為黃芽茶、黃小茶和黃大茶三類。

黃茶的黃之「正色」，必經瓷器的激昂才能發散，德化瓷胎土含鉀量高，燒結出來的若糯米般細膩，燒出來的顏色中閃透著如嬰兒紅般的滋潤。黃茶正色加上德化潔白的

歐洲瘋中國白

德化瓷是中國名瓷，產自今福建德化。宋代已燒製白瓷和青白瓷，元代的青白瓷已遠銷海外，明代生產的白瓷，在當時中國具有相當代表性。由於所用瓷胎的含鐵量低，含鉀量較高，高溫燒成後，色澤光潤明亮，乳白如凝脂，在光照之下，釉中隱現粉紅或乳白，而博得「象牙白」美稱。

胎體，加乘了茶的激昂在釉色中的流洩，顏色交歡織成一段德化瓷名揚西方的光耀，而德化茶器具有崇高地位。

採摘色黃綠肥壯單芽（右頁）

色彩意象，品味聯想。（上）

「中國白」風靡歐洲（左）

名牌爭相學習

一六七三年，法國人波特拉特在魯昂設立瓷廠，是法國瓷業的先驅，並獲法王賦予其特許狀，專製中國風格的瓷器盤、碗、壺、瓶等。一七一五年，德國邁森（Meissen）的匠師柏特格開始仿製德化白瓷，成功製作了兩件，並掀起歐洲各國仿德化瓷的熱潮。

明德化白瓷遠銷歐洲，法國人又稱「鵝絨白」或「中國白」。器物以爐、杯、茶器為多樣。明代德化白瓷，明清人亦稱「建白」。清代德化窯仍燒製白瓷，但其釉色相較之下已略呈青色。現代除了生產白瓷之外，還嘗試生產各種色釉與紋片釉產品。

具有深厚歷史底蘊的德化瓷，到了明清以後，受到中國茶大量外銷的助長，來自歐美訂製的茶器有壺有杯。如今從海中打撈出水的德化茶器，證明了：茶器非用「中國白」不可！

一九八一至八七年，美國考古隊在加勒比海牙買加進行發掘，發現十七世紀德化窯製造的白瓷茶杯、送子觀音像等器物。這些瓷器是西班牙「馬尼拉」號載運。一五七一年，西班牙人佔領馬尼拉，馬尼拉成為貿易的轉運站，開闢了穿越太平洋至中美洲墨西哥的航線，牙買加也在其間。這批在牙買加發現的德化瓷器中有印有葡萄紋的茶杯，同時間適逢歐洲開啟製瓷的原動力。

博得「象牙白」美稱
（上）
德化瓷胎釉渾然如玉
（左頁）

今日回顧歐陸製瓷，並奠下成為行銷世界名牌的基礎，其核心力量是茶與茶器的雙

向互動，再回溯德化瓷風靡世界時，除了歐陸以外，當時南洋一帶的需求也促使德化瓷

暢銷。來自南洋的品茗風格又迥異於西方品飲綠茶與紅茶，而是聚焦閩北與閩南為主的

青茶。

清周凱（?—1837，字仲禮，號芸皋，浙江富陽人）《廈門志》記載：清朝以廈門為通洋正口

，「廈門准內地之船往南洋貿易」「其出洋貨物則漳之絲、綢、紗、絹，永春窯之瓷

器⋯⋯」。一七三四年永春縣「升為州，直隸福建布政司，領

縣二⋯德化、大田。」因此「永春窯之瓷器」包括永春、德

化、大田之瓷器。

一八二二年，一艘重達一千多噸的「泰興（星）

號」巨型帆船裝滿主要是德化瓷器從廈門出發，前往爪哇

印度尼西亞，在中沙群島附近觸礁沉沒；一九九九年她被

打撈出水，船上三十五萬多件瓷器大多完好如初，其中德化瓷

多為清乾嘉甚至道光所生產的。出水德化瓷見證與茶共生的關係。

德化瓷滿足生活需求

德化歷代瓷器外銷，滿足飲食生活的需求。德化窯

的歷代產品，以日用飲食生活器皿碗、盤、杯、碟、

壺、罐為大宗。

德化窯還善於根據各國不同風俗民情，設計

製造適合不同地區生活習俗的各式器皿。十七世

紀，福建茶葉外銷歐洲，德化窯隨之生產茶壺、

茶杯等茶具出口到歐洲。這時期的茶壺有過濾器，以便將茶水濾出，德化窯根據需求製作出帶過濾器的茶壺，如此茶葉就不會塞在茶壺出水口，同時也不會讓茶渣流出來，因而廣受歡迎。然而，德化瓷的魅力除了實用之外，本身釉色的如凝如脂的質感更是誘人，而在品飲黃茶時更增添了茶湯的圓潤感。

胎釉渾然一體如玉

德化瓷胎釉渾然一體的玉質效果，原本是中國對玉器推崇的風尚，促使瓷器極力追求玉器的質感效果。建白瓷以乳白釉為主流，密貼的釉質呈色與胎體幾乎一致，形體溫潤剔透，勝似玉器的玲瓏風度，清敲發出清脆的金屬聲，進而博得「似定器無開片，若乳白之滑膩，宛如象牙光色，如絹釉水瑩厚。」的美譽。

此外，還有人形容德化瓷是「瓷器中的白眉」「雖然胎壁較厚，卻比燈罩更為透明」。歐洲稱之為「中國白」（Blanc de China），「乃中國瓷器之上品也」。與其他東方名瓷迥不相同，質滑膩如乳白，宛似象牙。釉水瑩厚與瓷體密貼，光色如絹，若輕瓷之面澤然。」

德化瓷質滑如絹，顯出光美的胎面，正如黃茶獨具湯黃味熟特質，揭露出最佳的詮釋。如何將黃茶金玉般嬌軀盡散壺身，在溫度的催促下釋出茶的本質，讓茶湯與壺器都

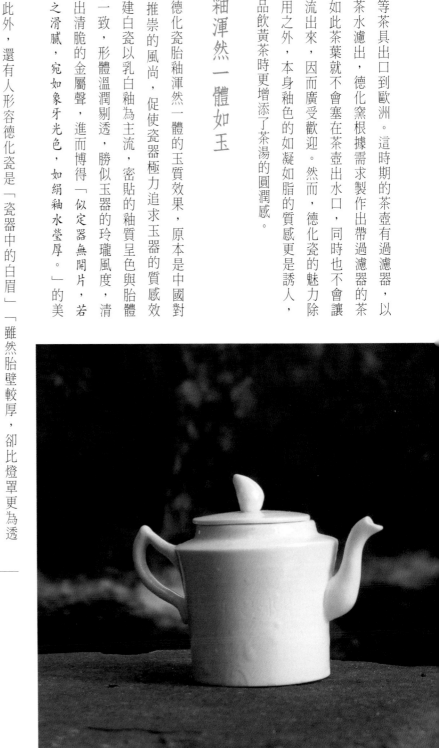

散發出誘人的氣息，得到泡茶最佳效果。這也呼應了德化瓷本身的靈秀之氣，就如同黃茶茶質本身因地理環境所勾勒起一串山明水秀。

探索黃茶的根源後，同時搜尋茶種的諸多取向，才能知曉德化瓷釉光和形制所帶來的黃茶持久的滿足！就以黃茶中的「君山銀針」為背景深入了解：

君山銀針金槍林立

君山銀針，是產於湖南岳陽洞庭湖君山島的針形黃芽茶。沖泡時，開始芽頭衝向水面，懸空掛立，徐徐下降於杯底如金槍林立，又似群筍出土，間或有的芽頭從杯底又升至水面，有起有落，十分悅目，被稱為「雀舌含珠」。

如此黃茶，又是如何精製完成，帶來令人愛不釋口的杏香？又有哪些黃茶也同君山銀針一般出名？

君山銀針的製作需要經過很複雜的工序。《中國茶葉大辭典》說明如下：

（1）殺青。鍋式殺青，每鍋投葉量約0.3公斤，兩手輕輕翻炒，不摩擦鍋壁。殺青時間三至四分鐘，芽的含水量降到65%時出鍋。

（2）攤放。殺青出鍋後，放在竹筐內攤放五分鐘左右，簸揚十餘次，散去餘熱、碎末。

品引君山銀針，令人驚喜：開水注入，白色芽葉受到熱水激沖，清飄的葉片隨著水流載浮載沉，時而緩緩下降，時而又見芽頭從杯底升至水面，這幅茶葉在茶湯中波動往來的奇景，令人百看不厭。

蒙頂為最佳也

此外，蒙頂黃芽也是值得介紹的黃茶種類，她是產於四川名山蒙山區域的扁直形黃芽茶。唐代李肇《國史補》：

「劍南有蒙頂石花、小方、散芽列為第一。」北宋范鎮（1007-1088，字景仁，華陽〔今四川成都〕人，文學家）《東齋記事》：「蜀之產茶凡八處，雅州之蒙頂，蜀州之味江……然蒙頂為最佳也。」採摘色黃綠而肥壯的單芽，經攤晾、殺青、悶黃、整形提毫、烘焙乾燥而成。形狀扁直，芽勻整齊，鮮嫩顯毫，湯色黃綠明亮，甘香濃郁，主產西南地區。

（3）初烘。將攤放葉放在裱糊牛皮紙的竹筐內，置於炭火上烘焙，每隔二、三分鐘稍翻動，初烘至五六成乾時下烘攤放五分鐘左右，進行初包。

（4）初包。用雙層牛皮紙包裝，每包1至1.5公斤，包後藏入木桶或鐵皮桶中，悶黃兩天左右，待芽色轉為橙黃。

（5）復烘。投葉量比初烘增加一倍，待烘至七八成乾時出烘攤涼。

（6）復包。方法與初包相同，仍藏在桶中悶包一天左右。

（7）乾燥。通過上述工序後，已成黃茶，再烘至足乾。

蒙頂黃芽茶湯飄著炭烤過的白果（銀杏）香，初入口並沒有強烈的個性，韻味也是輕描淡寫，是滑過舌面的驚鴻一瞥。有了這番品飲經驗更能深入了解製茶流程，包括殺青、初包、復鍋、復包、三炒、攤放、四炒、烘焙等步驟。

細嫩芽葉製黃茶

接下來還有黃小茶。這是以一芽一二葉的細嫩芽葉製成的黃茶。主要有北港毛尖、遠安鹿苑、溫州黃湯等。北港毛尖唐代稱「溈湖茶」，產於湖南岳陽康王鄉北港的黃小茶。唐代李肇《國史補》：「岳州有溈湖之含膏。」北宋范志明《岳陽風土記》：「湖諸山舊出茶，謂之溈湖茶，李肇所謂岳州之溈湖含膏也，唐人極重之。」

此外，產於安徽霍山與湖北英山等地的霍山黃大茶，大枝大葉，經過殺青、初烘、悶堆、烘焙。初烘至含水率20％左右，下烘趁熱悶堆五至七天，再進行足火，烘至九成乾時，加大火溫烤，再包裝。

黃袍加身尊榮聯想

黃茶的代表作因為地區山頭氣不同，而潛藏微妙的滋味變幻，唯一不變的是黃茶品質特徵：黃葉黃湯。這是中國人喜愛的「正色」，聯想黃色的貴氣應與皇室愛用黃色有

黃茶香味甜熟（右）

「黃」意味著「正色」（左頁）

所關聯。「黃袍加身」的黃和瓷器上常用的「嬌黃、嫩黃」都有著對黃色暗藏一個尊榮美好的品味空間，品飲黃茶引人入勝的遐想，正與其銷路市場有地域關係，主要銷往北京、天津一帶，令人不禁推想這地區性消費的特色與尊貴性！

與茶的聯想別有趣味，而台灣地區對於黃茶陌生，遑論配器關係。綜合賞茶等五大項目：外形、湯色、香氣、滋味、葉底所整合出的甲乙丙三種級數，其間有的品質特徵可供認識黃茶的量表之用，同時在與德化瓷的互動搭配上，因其特殊條件而催化品飲的美味關係：德化瓷器的釉表可將黃茶茶湯襯色，盡情詮釋黃茶的「正色」；德化瓷的玉質效果不僅是豐富的詩意，更是品茗時清靜無垢的力量。

青茶

紫砂的蘊味

青茶種類繁多，各具特色，最令人齒頰留香的應屬武夷茶。如何泡出武夷茶的好滋味？則以紫砂壺和潮汕壺最能表現真味。

這也是風行福建、廣東一帶的「工夫茶」泡法。工夫茶除了在泡茶時需要時間工夫，更要懂得累積工夫，找到最佳泡壺搭配青茶才能得好滋味。

什麼是真味？青茶中最具代表性的是武夷茶，哪種壺才能品出武夷茶的清、香、甘、活？

清香甘活武夷茶

武夷茶歷史悠久，品賞過她的人不計其數。鑑賞武夷茶首在品「岩韻」，歷代文人雅士莫不窮究這種美妙韻底！清梁章鉅（1775-1849，字閎中，又字苣林，一作苣鄰，號退菴，又號古瓦研齋）寫《歸田瑣記》，將武夷茶的風韻歸結為「活、甘、清、香」四字。進一步詮釋「香、清、甘、活」的岩韻：

（1）香：武夷茶香包括真香、蘭香、清香、純香。表裡如一，稱純香；不生不熟，稱清香；火候停勻，稱蘭香；雨前神具，稱真香。品飲武夷茶聞香時，各人有個人的感受：「茶香馥郁具幽蘭之勝，銳則濃長，清則幽遠。」「其香如梅之清雅，蘭之芳馨，果之甜潤，桂之馥郁，令人舌尖留甘，齒頰留芳，沁人心脾。」

（2）清：指茶湯色清澈艷亮，茶味清醇順口，回甘清甜持久，茶香清純無雜，沒有「焦氣」、「陳氣」、「異氣」、「霉氣」、「悶氣」、「日曬氣」、「青草氣」等異味。香而不清的武夷茶只算是凡品。

（3）甘：指茶湯鮮醇可口，滋味醇厚，會回甘。香而不甘的茶是「苦茗」，不算好茶。

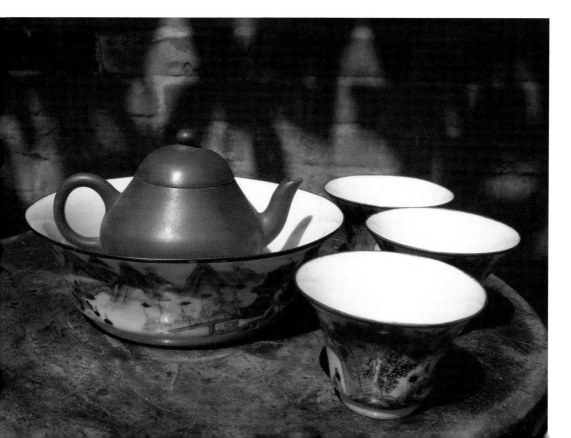

（4）活：指品飲武夷茶時的心靈感受，這種感受在「啜英嘴華」時需從「舌本辨之」，並注意「喉韻」、「嘴底」、「杯底留香」等。

武夷茶與其他青茶在製法上有經過發酵與焙火精製，兩道工序造就青茶滋味豐潤萬千，令人愛上終身不悔！

青茶帶來味覺遠景

青茶中的武夷茶帶來味覺遠景，品一口武宜岩茶的清香甘活，才知曉茶可教味蕾跳舞。

清袁枚 (1716-1797，清代詩人，字子才，號簡齋，別號隨園老人) 對武夷茶從排斥到接受，他的味蕾被岩韻感動，並在《隨園食單・茶酒單・武夷茶》篇中寫下心路歷程：「余向不喜武夷茶，嫌其濃苦如飲藥然。丙午秋，余遊武夷，到曼亭峰、天游寺諸處。僧道爭以茶獻。杯小如胡桃，壺小如香櫞，每斟無一兩。上口不忍遽咽，先嗅其香，再試其味，徐徐咀嚼而體貼之。果然清香撲鼻，舌有餘甘。一杯之後，再試一、二杯，令人釋躁平矜，怡情悅性。使覺龍井雖清，而味薄矣；陽羨雖佳，而韻遜矣。頗有玉與水晶，品格不同之故。故武夷享天下之盛名，真乃不忝。且可以淪至三次，而其味尤未盡。」

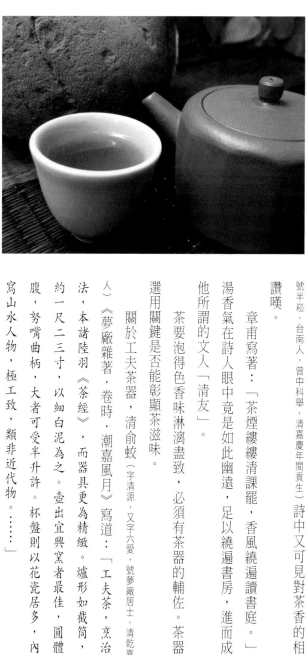

壺小如香櫞

袁枚愛上武夷茶，說出品茗特殊經驗，他形容武夷茶特色是「清香撲鼻，舌有餘甘」。這裡所指的「甘」就是茶韻，這就是武夷茶的岩韻，這也是與松羅茶所沒有的。

文人雅士由綠茶移情到青茶的原因，或者就是迷戀這種喝一口就滿嘴生津的魅力吧！

而更有趣的是，袁枚坦承自己本來不喜歡喝武夷茶，由害怕茶的濃苦到迷戀武夷茶的甘美，其間好壺助力不少！

袁枚說「杯小如胡桃，壺小如香櫞」就是工夫茶器：講究杯小才能夠聚茶香，才能品出茶的真味。壺小才能浸出武夷茶的色香味。與袁枚同時代的章甫（1755-1816，字申友，別號半崧，台南人，曾中科舉，清嘉慶年間貢生）詩中又可見對茶香的相同讚嘆。

章甫寫著：「茶煙縷縷清課罷，香風繞遍讀書庭。」茶湯香氣在詩人眼中竟是如此幽遠，足以繞遍書房，進而成為他所謂的文人「清友」。

茶要泡得色香味淋漓盡致，必須有茶器的輔佐。茶器的選用關鍵是否能彰顯茶滋味。

關於工夫茶器，清俞蛟（字清源，又字六愛，號夢廠居士，清乾嘉時人）《夢廠雜著．卷時．潮嘉風月》寫道：「工夫茶，烹治之法，本諸陸羽《茶經》，而器具更為精緻。爐形如截筒，高約一尺二三寸，以細白泥為之。壺出宜興窯者最佳，圓體扁腹，努嘴曲柄，大者可受半升許。杯盤則以花瓷居多，內外寫山水人物，極工致，類非近代物……」

岩峰孕育武夷香（右頁）
岩茶香氣馥郁似蘭花（上）

圓體扁腹潮汕壺

壺的選用到了清代宜興壺大興，俞蛟愛茶，對壺觀察入微才有「圓體扁腹」形制的解析。事實上，工夫茶所用的壺，以紫砂泥料中的朱泥最為出名。宜興的朱泥壺有名，潮汕一帶也以當地的土質尤以楓溪、風塘、浮洋、龍湖的泥料發展出以手拉坯成型的壺器。清中以前，這一類的壺製品往往以孟臣或逸公為名，並沒有落下作者名號，直到一八四七年，吳英武在楓溪成立的「源興號」，並用「源興炳發」、「萼圃」、「萼圃督造」、「源興炳記」的款識製壺。

磚胎南罐濾出好口感

潮汕壺在台灣被稱為「南罐」，而紫砂壺被稱「北罐」，蓋因窯址在地理上的南北之分吧！而加以實際的操作，才知道一把壺在品茗時的功效影響至巨。

一把潮汕壺高6.5公分，壺身直徑7公分，胎薄輕巧。磚胎的特殊結構具有過濾功能，能修飾茶湯中的單寧酸，使茶湯喝起來口感更滑順，在泡飲焙火茶時可修飾茶的燥氣，受到潮汕人士推崇。潮汕壺的拉坯更見陶工手藝之精，有別於宜興壺擋坯製法，使用時更帶來養壺樂趣。

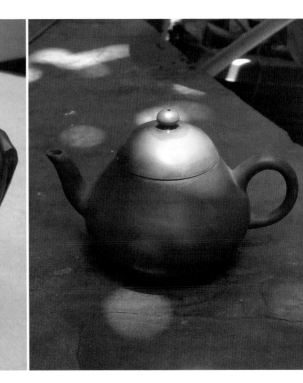

紫砂與單寧和鳴

潮汕壺的磚胎可以濾去焙火味，帶出茶湯的柔軟度，而紫砂壺的韻味與青茶和鳴，像是聽見貝多芬的奏鳴曲，每啜一口就彷若是浸淫在音符裡飛揚，春光的閃亮光點在紫砂壺的器表裡，在半發酵茶焙火發散獨具的甜味，舒展茶葉的情緒，才得奔放香、清、甘、活四絕，茶常說不清楚，卻得在可見的茶乾中找尋隱密的芬芳！

泡茶有時存在說不出口的感受，幸好茶的製造與分類，在加上著名品種的紫砂壺，讓原本的不可能達到和諧。

朱泥壺加乘細緻香氣

朱泥壺為品武夷茶上選，朱泥燒結溫度在攝氏1200度以上，加上泥質細緻優於紫砂，這對發散武夷茶的細緻香氣有加乘效果。

朱泥壺，非以紅顏料染成的壺，亦非「外紅內紫」的紫砂壺可以比擬的。要想精進，在茶藝躍升，基礎功不可少，尤對朱泥、紫砂壺的發茶性之不同，不應人云亦云，跟著前人腳步走，一定走入死胡同！

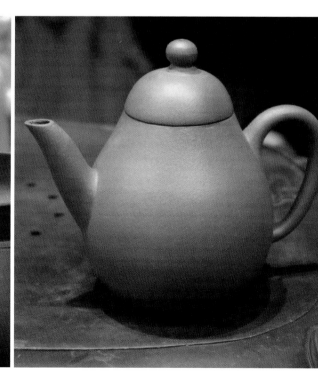

岩骨舒展釋勁味

有趣的實驗，以等量茶搭配不同材質容量的壺比劃分高下，其間壺的形制和燒結，儼然在嚴密的結構組織分子帶動下，帶動每一泡的滋味變化。面對如此複雜的狀況，再現選好壺泡好茶的趣味！因此，針對青茶的各種類形與壺形也有專業提醒：置將同茶量，分別放入紫砂壺、朱泥壺，茶湯一出，滋味各有千秋！

朱泥壺壺形，宜扁不宜高，這乃是因運茶形而來，凡壺身高或成球狀、飽滿狀的壺器有利捲球狀茶葉，卻不利條索狀茶種。原因是：一般泡茶者，稍有疏忽，壺底水未盡出，容易積壓在內，輕者讓茶湯浸出酸味，重者岩韻甘滑卻成苦澀！如此划不來。選用扁平形壺器，讓岩茶舒展筋骨，釋出她一身的勁味！

紫砂壺器擁有一身發茶性，面對青茶的半發酵單寧酸，紫砂壺更能轉化使茶湯更為柔美有味，紫砂壺的魅力不單存在對於名家壺的仰慕之情，更直接的是其發茶性。

帶菌空氣不回流

紫砂壺在成形過程當中，係用精工工序把器型周身理光，形成一層緻密的表皮層。由於表皮層的存在，使燒成溫度範圍擴大，無論在正常燒成溫度的上限或是下限，表皮層容易燒結而形成內壁氣孔。這也是茶入壺內會轉好喝的原因。

雙重氣孔具有較高氣孔密度，茶放置其中不易變餿。此功能由茶壺本身精密造形建構。以紫砂壺的壺嘴為例，嘴小壺口壺蓋配合密切，口蓋形式多呈壓蓋結構，而施釉瓷壺壺嘴大多口朝上，口蓋形式多呈嵌蓋結構。

青茶帶來味覺遠景

紫砂茶壺製作的精密度高，比施釉的瓷壺，減少了混有黃麴霉等菌的空氣流向壺內的渠道。相對地推遲了茶汁變質的時間。

壺為茶服務，懂壺同樣要懂茶，掌握青茶的製作特色，也幫助最適合詮釋該茶的壺，達到雙贏互利的局面。同時要了解青茶工序與品目名稱互異，不同茶種，卻在共同發酵與焙火的變數存在時，要選一把好壺，就難用「紫砂」來概括定奪。例如青茶從閩北、閩南、廣東到台灣都有其產區，可說是百茶齊放的格局，如何進入青茶的世界？且由下列分述：

綠葉紅鑲邊的魅力

青茶是經過半發酵工序，形成綠葉紅鑲邊的茶。發源地有閩南與閩北武夷山之說。清陸廷燦（清康熙年間崇安縣令）《續茶經》：

「武夷茶……炒焙兼施，烹出之時，半青半紅，青者乃炒色，紅者乃焙色也。茶採而攤，攤而擞，香氣發越即炒，過時不及皆不可。既炒既焙……」。

青茶必經曬青、晾青、搖青、炒青、揉捻、烘焙等程序才能完成。

青茶茶乾色澤青褐，湯色黃亮，葉色通常為綠葉紅鑲邊，有濃郁的花香。有閩北烏龍茶、閩南烏龍茶、廣東烏龍茶和台灣烏龍茶之分。不同地區烏龍茶按多酚類氧化程度，即發酵程度不同排序。《中國茶葉大辭典》做了下列分類：

（1）閩北烏龍茶：主產於福建北部武夷山一帶，包括武夷岩茶、閩北水仙、閩北烏龍等。武夷岩茶屬青茶類，亦稱岩茶、武夷茶。岩茶得名來自武夷山方圓60平方公里，平均海拔650米，有三十六峰、九十九名岩，岩岩有茶，茶以言名，岩以茶顯，故名岩茶。其中大紅袍、鐵羅漢、白雞冠、水金龜稱「四大名欉」。

青茶品目分類表

茶種	製法	分類	著名品種
青茶	曬青 → 搖青 → 炒青 → 揉捻 → 烘焙	閩北烏龍	武夷岩茶 → 大紅袍、鐵羅漢、肉桂、白雞冠、水仙、水金龜
		閩南烏龍	安溪鐵觀音
		台灣烏龍	烏龍茶、包種茶、東方美人
		廣東烏龍	鳳凰水仙、鳳凰單欉

還有名欉有十里香、金鎖匙、不知春、吊金鐘、瓜子金、金柳條等。品質好的岩茶香氣馥郁勝似蘭花，而品時深沉持久，濃飲不苦不澀，味濃醇清活，有岩骨花香之譽，稱為「岩韻」。這也是分辨岩茶的不二法門。

著名的岩茶大紅袍，以武夷山九龍窠高岩峭壁上的名欉大紅袍鮮葉製成，成為烏龍茶的珍品。

另鐵羅漢是產於武夷山慧苑內鬼洞；白雞冠產於武夷山慧苑洞火焰峰下外鬼

烏龍茶山頭氣有待發掘（上）
安溪鐵觀音的故鄉（下）
選把好壺，泡出真味。（左頁）

洞。武夷茶還有水金龜、武夷肉桂、水仙等。武夷茶還以產地環境區分，稱岩茶、半洲茶、洲茶。這種以生長地區的區分的茶，品茗者必須一一比較，才能深入其境！

（2）閩南烏龍茶：主產於福建南部安溪、永春、南安等地。茶鮮葉經曬青、晾青、做青、殺青、揉捻、毛火、包揉再乾製成。主要品種有鐵觀音、黃金桂、閩南水仙等。

鐵觀音原產於福建安溪西坪鄉，經曬青、晾青、做青、炒青、揉捻、初焙、包揉、複焙、複包揉、烘焙、攤涼製成。

條索卷曲，肥壯圓結，砂綠翠紅點明顯，葉底呈綢面光澤。鐵觀音正統品種是「歪尾桃」，今日被新品種取而代之，成為稀有品種了。

黃金桂採製方法同安溪鐵觀音，條索緊細卷，油潤金黃，香高長，味柔美，具桂花香，湯色金黃明亮，味清醇鮮爽。這種茶以部份移種至台灣北部，取用「玉桂茶」之名。

（3）廣東烏龍茶：產於廣東東部，分為鳳凰水仙、色種、鐵觀音、與烏龍四類。色種茶具花香醇和的特點，以奇蘭品種為優；鐵觀音則採鐵觀音品種鮮葉製作而成；烏龍採小葉烏龍品種鮮葉製作而成，清香醇和。

鳳凰單欉產於廣東潮安鳳凰鄉，有天然優雅花香，滋味濃郁、甘醇爽口，具特殊蜜味，湯色清澈，耐沖泡，其工序經曬青、晾青、做青、炒青、揉捻、烘焙製成。分單欉、浪菜、水仙三種級別。有天然花香，蜜韻，滋味濃、醇、爽、甘、耐沖泡。

上述武夷茶、鐵觀音或廣東烏龍茶，在台灣均有一定愛好者；但要取得真品不易。事實上，岩茶或是鐵觀音的製作、傳承，與台灣茶關係密切。

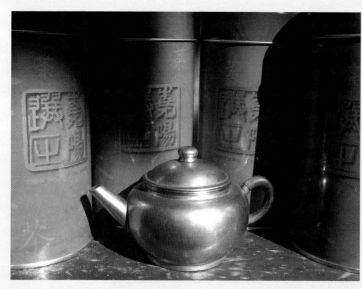

（4）台灣烏龍茶：發酵程度有輕有重，發酵重者近似紅茶湯色泛紅；發酵輕者湯色綠黃，著名的台灣烏龍茶有凍頂烏龍茶、包種茶、東方美人。目前發展出高山烏龍茶，產區遍布台中縣、南投縣山區，由杉林溪、阿里山到梨山，均有優質高山烏龍茶成為消費新寵。

台灣栽培的茶樹品種由大陸引進，其中以「青心烏龍」是製造烏龍茶最佳品種。正式的紀錄是一九一〇年平鎮茶業試驗所（台灣省茶葉改良場前身）引進種子播種，並進行選種。

一九一八年，茶業試驗所選出青心大冇、大葉烏龍、硬枝紅心、青心烏龍等四大台灣優良品種。

台灣省茶葉改良場的記錄，台灣光復以前，全台以種植青心烏龍種最多；光復後因為台灣茶的生產方式以綠茶為主，茶樹品種則以青心大冇後來居上。在茶改場的努力下，台茶品種種植有了一番榮景。

台灣茶種注新血

有關台灣茶樹品種，台灣省茶葉改良場有十八種育種紀錄，同時給予命名為：台茶1號到18號。而烏龍茶茶樹品種有下列幾種：青心烏龍、青心大冇、大葉烏龍、四季春、台茶12號（金萱）、台茶13號（翠玉）。對消費者而言，茶種是專業問題，卻是深入茶學浩瀚的起步。

台灣茶不斷推出新品種，如農委會茶業改良場歷經四十多年育種試驗後，二○○六年完成台茶19號「碧玉」、台茶20號「迎香」兩種新品種茶樹的育種與命名，分別具有產量高、香氣濃與抗病力強的優點，是獨具「品種權」保護的茶樹品種。

台茶19號具有易栽培管理、耐病蟲害等特性，兼具青心烏龍與台茶12號的優點。台茶20號則有生長勢強、耐旱、產量比青心烏龍增加20％、低海拔種植香氣仍然濃郁等特色。新品種的出現多了選擇性，想要抓住泡茶特色，得對壺的形制研製呼應，才能泡出烏龍真味！

懂茶與用壺是品茗深度化的結果，主要是愛茶人在喜愛的基礎上擴大與延伸！買好茶或藏名壺帶有炫耀意味外，進而延伸了解青茶與壺的互動才是精妙！若一泡茶在眼前，你能立刻啟動手上的壺器，讓茶的品味盡情發揮，這就符合了茶器共生的境地了！

先嗅其香，再試其味。（右頁）
體驗茶器共生的境地（上）

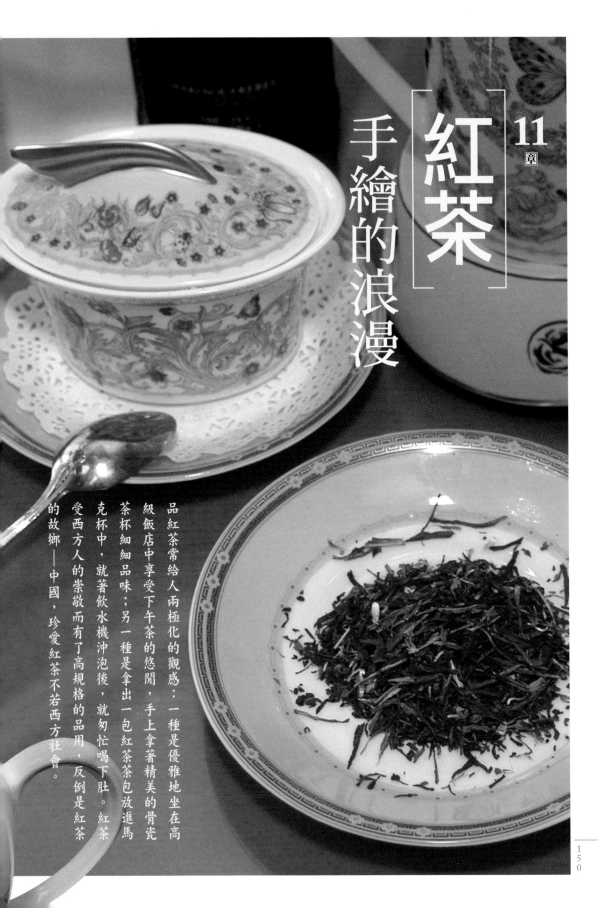

紅茶

手繪的浪漫

品紅茶常給人兩極化的觀感：一種是優雅地坐在高級飯店中享受下午茶的悠閒，手上拿著精美的骨瓷茶杯細細品味；另一種是拿出一包紅茶茶包放進馬克杯中，就著飲水機沖泡後，就匆忙喝下肚。紅茶受西方人的崇敬而有了高規格的品用，反倒是紅茶的故鄉——中國，珍愛紅茶不若西方社會。

為了紅茶訂製茶器

原產於福建武夷山的正山小種，透過貿易易被介紹到西方社會，融入歐洲上流社會。茶和瓷器共同薰陶：由中國到歐陸，再由歐陸傳銷世界。由茶形構的一款異域文化悄然滲透，形塑了另番混種文化，溢散在今日東西文化場域中。

茶與瓷器都由東方傳來。原本瓷器被用來典藏，用來當作社會階級符碼。十八世紀以後，歐陸收藏瓷器的風雅時尚已轉化為實用取向，紛紛以茶具的實用瓷器來享用紅茶香！自此，歐陸瓷器產業走上康莊大道。

紫砂器作為鎮店寶

這時歐陸瓷器製作業者，學習來自中國江蘇宜興朱泥或紫砂壺具，但西方瓷器業者潛心研發，自創品牌。三百年後仍活躍舞台，例如創立於一七一○年的德國邁森（Meissen），以及一七六二年荷蘭台夫特（Delft）創建的瓷器。她們皆不忘本，除了在自家博物館擺設紫砂器作為鎮店寶，明白告知她們承繼的文化源頭從哪兒來？同時，更不忘與人分享這歷史的光環。

如今，品紅茶就聯想到西方英式下午茶，品紅茶的茶器已由西方名牌瓷器作為主流用器了；然而，在一段歷史演變中，紅茶與用壺都成為西方瓷器名牌的風光歷史。

紅茶緊扣名牌瓷器（右頁）
瓷器享用紅茶香（上）

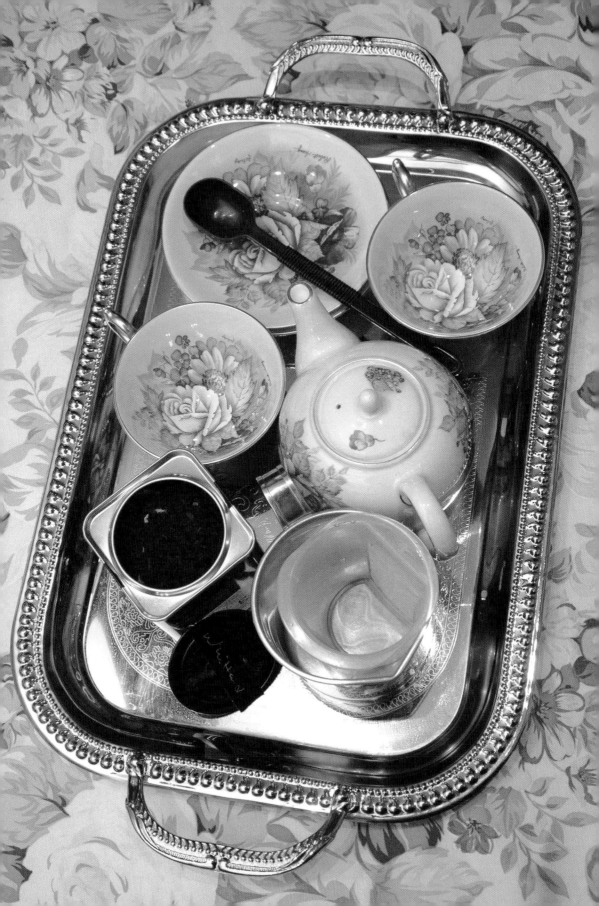

歐洲名牌壺的中國精神

十六世紀後期，荷蘭開始把茶葉從中國裝運到歐洲時，她們購買的茶壺體積小。十七世紀七〇年代後期，荷蘭陶工才製出保溫茶壺。艾勒斯（Elers）兄弟住在斯坦福郡，開始學習製作陶瓷壺器，並創建英國的製陶工業。

十八世紀，英國的陶工製造陶器、瓷器與骨瓷茶具，當時命名為瑋緻活（Wedgwood）、斯波德（Spode）、伍斯特（Worcester）、名頓（Minton）、德比（Derby）的茶器著名，如今傳承成為世界知名品牌。由傳世的壺器來看，當時的茶壺原本遵照中國的傳統，採用神話中的標記與動物來製造，後來的茶壺則反映了十八世紀洛可可的形式。風格歷經一世紀以後有了轉變，取而代之的是十九世紀維多利亞時代的裝飾風格。

壺器審美有東西方的分野（右頁）
精緻宮廷風格圖案（上）
中國壺器深遠影響（中）
視覺語言意境深遠（下）

豐潤品茗時的視覺饗宴

如今在西方文化的促動下，西方品茗壺器設計出現多元風貌，從動物、植物、鳥類到家具、汽車、文學形象及來自商業及大眾生活中的人物為主題，用寫實或寫意方式來表達。這些和生活容器結合的茶壺趣味性高，有別於中國傳統壺器莊嚴肅穆的造形。西方製壺體現多元，豐潤品茗時的視覺饗宴。

但在西方品牌出產壺器至今留下經典的器形，如今依舊是認識中國壺器外，值得深究的茶文化領域。在往昔貿易所留下的部分壺器中，見證東西文化撞擊交融的歷程，而部分茶壺的輸出歐陸，引動功能上的小變化，壺器身上多了鑲嵌。

這種以器為重，想要小心保有的疼惜心，在壺身上鑲嵌金銀或其他金屬，如今看來又是另番風貌。同時間中國流行的壺，正處於「壺小宜泡茶」的階段，卻在外銷歐陸時隨著不同的品茗習慣，而在壺器的容量上也做了改變。

十八世紀壺柄變大了

為了適應西方人使用上的舒適性，十八世紀中葉，東印度公司所銷售中國茶壺的壺嘴和把柄做了修改，壺把變大了，適合歐洲人較大的手形，中間還

紫砂紅茶壺具（左）
西方紅茶品牌成熟（左頁）

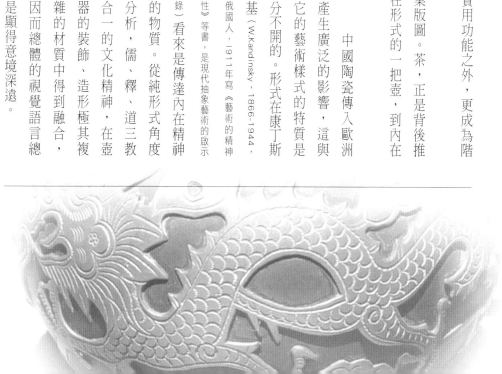

裝飾了城市的紋章。

此間歐洲皇室訂單製壺，多有所需圖案的既定規格，壺在實用功能之外，更成為階級的象徵，也埋下往後歐洲製瓷的風潮。

茶是中介，品茶之需發展出來的壺，甚至成為全面製瓷工業版圖。茶，正是背後推波助瀾的功臣！壺器的表現形式也劃分出東西文化中，藉由外在形式的一把壺，到內在抽象意涵的表達，也充分將壺器的審美感做了東西方的分野。

中國陶瓷傳入歐洲產生廣泛的影響，這與它的藝術樣式的特質是分不開的。形式在康丁斯基（W.Kandinsky，1866-1944，俄國人，1911年寫《藝術的精神性》等書，是現代抽象藝術的啟示錄）看來是傳達內在精神的物質。從純形式角度分析，儒、釋、道三教合一的文化精神，在壺器的裝飾、造形極其複雜的材質中得到融合，因而總體的視覺語言總是顯得意境深遠。

內容大於形式的審美感

中國藝術以意取勝，追求形式上的抽象性。這使得中國陶瓷藝術顯出了來自心靈感受直接性的純粹的內在表達，從而在觀賞者與藝術作品之間產生內容大於形式的審美感。

顯然壺的意境在中國品茗中，大量文人以詩歌詠嘆，與東方的「以意取勝」概念大有關聯；反是西方對壺實用性的考量，壺之成為壺，尤其是紅茶用壺，其壺身上的彩繪、裝飾或捏塑，多是為了滿足直觀的效果。

紅茶茶器的西方經驗中出現大量手繪瓷壺，表現西方的審美趣味，同樣地在品用紅茶方式中，也出現了清飲與調飲的兩種不同方式。

「清飲法」和「調飲法」

這是以茶湯中是否添加其他調味品來區分的：「清飲法」和「調飲法」兩種。

中國大多數地方飲紅茶採用「清飲法」，沒有在茶湯中加添其他調料的習慣。反而在歐美國家，一般採用「調飲法」品紅茶，喜歡將牛奶加入紅茶中。通常的飲法是將茶葉放入壺中用沸水沖泡，浸泡五分鐘後，再把茶湯傾入茶杯中，加入適量的糖和牛奶，成為一杯可口的牛奶紅茶。當然，清飲與調飲在茶葉的選擇上也有不同。

要喝純純的紅茶，得考慮茶葉的外形與葉紋。初次摘的紅茶是最佳選擇，在茶館點用這類茶價格高；實際上，想體驗多樣化口味，在多樣茶葉可供選的專賣店中，可藉此機會累積品飲經驗。若選擇「調飲法」，則已經過粉碎或是葉片較小的 BOP（Broken orange peace）為適用。由於調飲混搭，在配料的使用上也可更多元化，然而在相同的泡法上，都應留意所謂的「黃金典範」，以得好滋味！

獨特的中國紅茶值得品賞（上）
依照個人情境機動沖泡（下）

紅茶沖泡法黃金典範

二十世紀初，歐洲在紅茶的沖泡法上歸納出一套「黃金典範」，即：（1）使用新鮮優質的茶葉、（2）正確地估算茶葉的用量、（3）使用新鮮良質的水、（4）使用完全沸騰的開水、（5）確定茶葉浸泡在茶壺內的時間。

品紅茶冷熱皆宜，可以加料、加味。熱紅茶可以用壺泡，可以用鍋煮出味來。泡紅茶，用壺泡要小心香氣被奪走了；常被人忽略的家用瓷壺更能提供紅茶大顯身手的機會，將茶韻表現出來。若想得好茶湯，泡茶時的程序要熟記。

泡茶原則機動調整

溫壺是一定要的！通常熱飲的紅茶有定量比例。如兩杯水約4、5公克，但也非一成不變，也可依濃淡喜好調整！這些使用原則應再照個人情境機動調整，盡量以方便取用為原則，太過公式化的泡法，容易受到其他變因影響而難得好味。

通常沸水投入壺中，都是一次完滿的泡湯，瓷壺水與茶相交，約三至四分鐘，紅茶的香醇味就出現了！針對泡好紅茶的「黃金典範」中的最佳選器重點，應是日前已發展出一套完整的沖泡紅茶系統茶器，西方名瓷是為首選；但懂得選對紅茶更是必修功課。

優雅的紅茶（左）
紅茶茶器設計多元風貌（左頁）

（header omitted）
西方紅茶以品牌與分級縱橫市場，依照個人喜好選用之外，獨具歷史性的中國紅茶也值得品賞。

正山小種撼動歐洲

產自中國的紅茶，在市場上往往受到西方知名品牌影響，而總以為不如西方紅茶，事實上，世界紅茶的發源地在中國，紅茶身世背後隱藏著一段美麗的紅茶韻事！

中國紅茶是全發酵茶，原始於福建崇安（今武夷山市）。先有星村小種紅茶，繼而產生功夫紅茶。經萎凋、揉捻、發酵、乾燥製成。特點是紅湯紅葉，根據製造方法的不同分為小種紅茶、功夫紅茶、和紅碎茶。

小種紅茶：十八世紀後期創製於福建崇安的煙燻紅茶。產於桐木村者稱「桐木關小種」；產於崇安、建陽、光澤三地者稱「正山小種」；武夷山附近所產，以崇安星村為集散地者，稱「星村小種」。需用松烟燻製，從而形成小種紅茶的品質特徵，其條索肥厚，色澤烏潤，茶湯紅濃，香高而長，帶松烟香，味醇厚具桂圓湯味。

紅茶源起於中國正山小種，出現在十六世紀後。

黃茶品目分類表

茶種	製法	分類	著名品種
紅茶	全發酵	小種紅茶	正山小種
		祁紅	祁紅工夫茶
		滇紅	
		宜紅	宜紅功夫
		台灣日月紅茶	魚池紅茶

《清代通史》記載：「明末崇禎十三年紅茶（有工夫茶、武夷茶、小種茶、白毫等）始由荷蘭轉至英倫。」《中國茶葉商品經濟研究》記載：「『在17世紀時，已經開始製作紅茶，最先出現的是福建小種紅茶，這種出自崇安縣星村鄉桐木關的紅茶，當17世紀初荷蘭人開始中國茶輸往歐洲時，它也隨著進入西方社會』」。

鄒新球編《武夷正山小種紅茶》中說：「由於閩東工夫紅茶和武夷正山小種紅茶都從福州口岸出口，國外開始以福州方言稱正山小種紅茶為Lapsang Souchong（福州地方口音對松發Le的音，以松材燻焙過則發Le Xun的音。對以松材燻焙過的正山小種紅茶則稱Le Xun小種紅茶。LapSang則是Le Xun的諧音）。英國大不列顛百科全書則稱：該名出現於一八七八年至今桐木村正山小種出口，使用Lapsang Souchong或Lapsang Black Tea之名。」

祁紅濃郁玫瑰香

祁紅：產於安徽祁門、貴池、石台等地的條形紅茶。江西浮梁所產紅茶也稱祁紅。條索緊細苗秀，香氣清新持久，滋味濃醇鮮爽，濃郁的玫瑰香是獨特風格。

雲南功夫紅茶：也叫「滇紅」，產於雲南瀾滄江沿岸的臨滄、保山、思茅一帶的功夫紅茶。條索緊直肥碩，色澤油潤，金毫顯露，苗鋒秀麗，湯色紅艷透明，滋味回甘，馥郁持久，葉底紅勻明亮。

宜紅功夫茶：亦稱「宜紅」，產於湖北宜昌、恩施的條形功夫紅茶，湖北紅茶最早始於鄂南。經萎凋、揉捻、發酵、乾燥製成。條索緊細有毫，色澤烏潤，湯色紅亮，香氣高長，滋味鮮醇。

全發酵的優雅浪漫

中國紅茶品目分類中，全發酵是紅茶製作的基本工序，而西方紅茶會因為地區口味不同，而加進調味機制，並以紅茶為基底，發展出各式各樣的「花茶」。泡飲用壺以瓷器為主，由於這類的紅茶多為碎茶，而在用壺時應注意壺嘴出水口處有無過濾裝置。想要品出紅茶的優雅與浪漫，可別輕忽小細節。而西方紅茶器的完整性，足以沖泡出一杯美味紅茶了。

世界紅茶的原鄉為
福建桐木村（左、右）

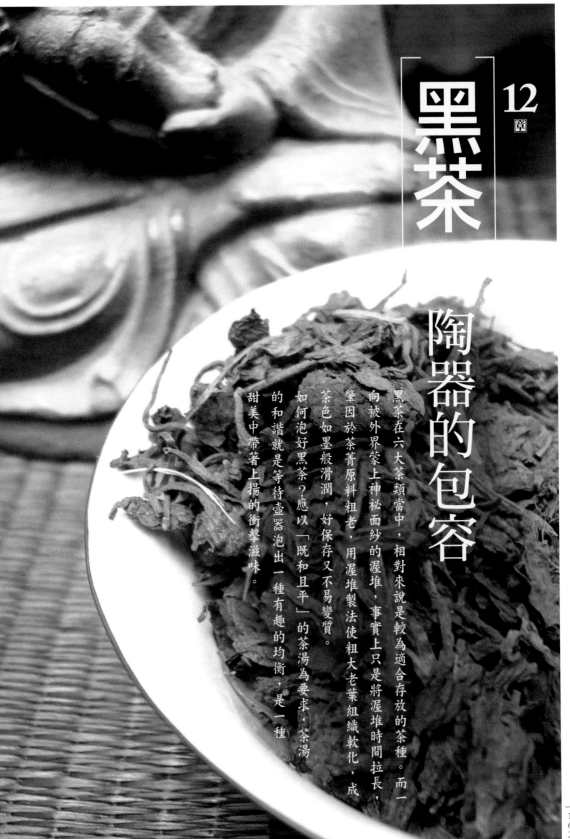

黑茶

12章

陶器的包容

黑茶在六大茶類當中，相對來說是較為適合存放的茶種。而一向被外界蒙上神祕面紗的渥堆，事實上只是將渥堆時間拉長，肇因於茶菁原料粗老，用渥堆製法使粗大老葉組織軟化，成茶色如墨般滑潤，好保存又不易變質。

如何泡好黑茶？應以「既和且平」的茶湯為要求：茶湯的和諧就是等待壺器泡出一種有趣的均衡，是一種甜美中帶著上揚的衝擊滋味。

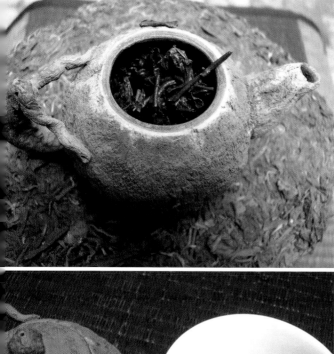

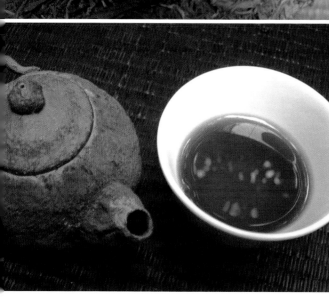

促發黑茶與白水的交融

在茶湯的和諧之間，茶與壺就如同兩根弦準確地開始震動，茶人得在適時的浸潤找到交替，找到茶與水的交會。壺的運行如同天使在歌唱，為茶席的主人與客人，備好了和諧的香味與不朽的滋味。

茶與壺的共振必須同時達到和諧點，才能激發融合滋味，才能促發黑茶與白水的交融，舞出茶香的律動，透過壺器尤其是陶壺的指揮，每一個茶葉浸出一樣的滋味，賦予茶人對於泡茶和諧的要求。那麼進入黑茶製茶的程序中看原來黑茶的一身黑，正是經心安排的結果。

黑茶品目分類表

茶種	製法	分類	著名品種
黑茶	渥堆	四川黑茶	康磚
			金尖
		湖北黑茶	老青茶
		湖南黑茶	黑磚、茯磚、花磚
		雲南普洱茶	七子餅茶、沱茶
		廣西黑茶	六堡茶

黑茶茶色如墨般滑潤（右頁）
黑茶，陶器的包容。（上）
陶壺泡出黑茶合諧（下）

茶色烏金閃亮亮

黑茶是製造過程中堆積發酵時間較長，成品茶色呈油黑或黑褐的茶種。其工序有殺青、揉捻、渥堆、乾燥。黑茶主要產區在中國四川、湖北、湖南等地，根據《中國茶葉大辭典》的分析如下：

（1）四川黑茶：也稱「四川邊茶」，分南路邊茶與西路邊茶兩類。前者是茶枝葉經過殺青、扎堆、蒸、餾、曬乾而成；後者是直接曬乾而成。南路邊茶主產於雅安、天全、榮經等地，主銷西藏。用南路邊茶蒸壓加工成的緊壓茶，已簡化為康磚、金尖兩種。

（2）湖北黑茶：經殺青、揉捻、初揉、渥堆、曬乾而成，以「老青茶」為典型代表，主產於赤壁、通山、崇陽等地。

（3）湖南黑茶：鮮葉經殺青、初揉、渥堆、複揉、乾燥而成。條索卷折成泥鰍狀，色澤油黑，湯色澄黃，葉底黃褐，香味醇厚，有「黑磚茶、花磚茶、茯磚茶」等。

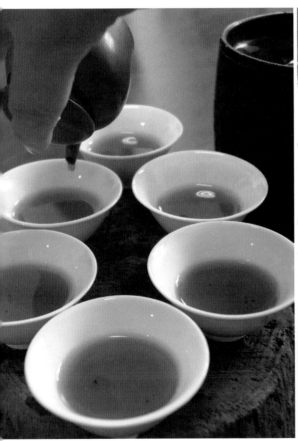

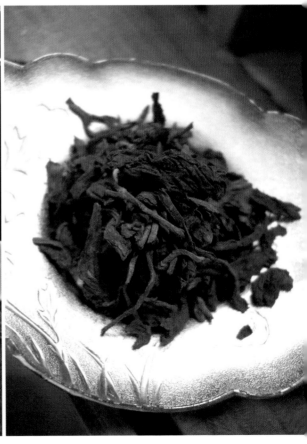

緊壓茶便於運輸

緊壓茶是以曬青毛茶經過篩制、蒸壓成形的茶類。外形緊結端正，湯色橙黃，滋味醇和、香氣持久。具有便於運輸、耐儲藏的特點。又有下列幾種：

（1）緊茶：揉製成帶把的心臟形緊茶，古稱「牛心茶」，俗稱「蠻壓茶」。中茶公司成立後一度經由下關茶廠製造，取名寶焰牌緊茶，主要供西藏和四川涼山、甘孜及滇西北迪慶、麗江地區藏族飲用。每個250克，配料以曬青毛茶三至十級為主，其製作流程為：篩分→發酵→揀剔→拼堆→揉製→乾燥→包裝。此茶主要供酥油茶飲用。

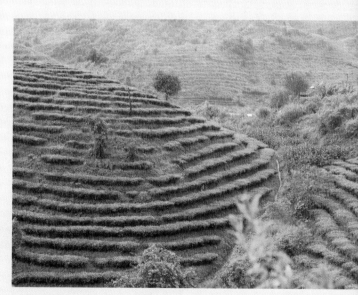

以雲南大葉種青毛茶為原料，經後發酵、篩製、揀剔、拼堆包裝，加工成散茶，再經蒸壓塑形而成普洱沱茶、普洱磚茶、七子餅茶等各種緊壓茶。散茶條索粗壯肥大完整，色澤褐紅或帶有灰白色，緊壓茶外形端正，湯色紅濃明亮，香氣獨特，葉底褐紅色，滋味醇厚回甘。

原料製成的曬青毛茶及其壓製成的緊壓茶。

所在地（今普洱縣）銷售，以雲南大葉種茶為茅、西雙版納與昆明等地，而集中於普洱府

（5）雲南普洱茶：亦稱「普洱茶」，產於雲南思

（4）滇桂黑茶：產於雲南、廣西的黑茶統稱。

醇厚回甘。

滋味醇厚回甘（右頁左）
舞出茶香的律動（右頁右）
普洱茶生機盎然（上）

為裝運方便，一九五五年將心臟形緊茶改製成長磚片形緊茶，由下關茶廠定點生產，規格為15×10×2.2公分，每個淨重250克，由機器壓製而成。一九八六年，下關茶廠又恢復心臟形緊茶生產。

揉製緊實的美好

陳放良好的緊茶用來單品，曬青緊茶久藏不衰，益見老壯，鼎興緊茶恰與猛景緊茶並列普洱雙雄，茶菁柔軟，適時發酵，促進揉製緊實的美好。漫長陳置未有茶葉鬆落，茶色厚實油亮，茶湯現翡珀色，直揚粟米香氣，滋味渾圓，品一口通體舒暢，兩腋生風，行走周天，令人心和氣爽，明目養氣，正是「末代緊茶」深邃悠遠所在。這類陳茶真品不多，是愛茗者夢幻逸品。

紅印餅茶近沉香之境

（2）餅茶：因形如圓形，故名餅茶。一九四一年下關茶廠成立時即銷售餅茶。選用雲南大葉種曬青毛茶為原料，經篩分揀剔、蒸壓等工序加工而成。直徑11.6公分，邊厚1.3公分。至今仍具知名度的「紅印餅茶」以易武大葉春尖製成，陳期超過六十年，茶餅起層落面勻稱，顯製成與保存極優，茶面紋理鮮毫畢露，係易武春尖特質，醇厚浸出物和單寧轉化，湯色明亮若紅寶石閃耀，喜見金圈。初聞紅印醇和香氣已近沉香之境，醇原滋味層次分明，完美收斂口感，喉頭如泉湧。然市場仿品多，必須小心分辨。

（3）方茶：原料和加工工藝都同緊茶，只是形狀不同，壓製成長方形，長、寬各10公分，厚2.2公分，每個重125克。

陶壺肩負去除渥堆茶酸氣的任務（右）
湯色明亮若紅寶石閃耀（左頁左）
揉製緊實的美好（左頁右）

（4）沱茶：雲南沱茶是具有獨特風格的傳統高及緊壓名茶。形狀似碗，下有一凹窩，外徑8公分，高4.5公分，每個淨重100克，原料採用雲南大葉種青毛茶一級和二級各50%，通過拼配、篩分、揀剔、拼堆、蒸壓成型、乾燥等工序而成。

（5）普洱方茶：主產於昆明，採用雲南大葉種曬青毛茶一級原料精工篩製，蒸壓成正方塊狀，長寬各10.1公分，每片淨重250克。

（6）六堡茶：原產於廣西蒼梧六堡鄉的黑茶，經攤青、低溫殺青、揉捻、漚堆、乾燥製成。有特殊的檳榔香氣。

黑茶因產地、用料不同，而呈現多樣品目，而製法中不外以曬青或渥堆方法初製茶，然後再經蒸壓成形，其間的渥堆法獨具特殊風味，成為泡茶時的大挑戰。若先了解渥堆製法，就可掌握其茶性，泡出好滋味。

神祕渥堆工序

渥堆是形成普洱茶品質的關鍵工序。雲南普洱茶在渥堆過程中，茶葉的滋味由濃強變為醇厚，湯色由黃綠變成紅褐，香氣由清香變成陳香。渥堆的實質是以毛茶的內含成分為基礎，在濕熱環境下，經過一系列的反應，造成普洱茶特有的風格。

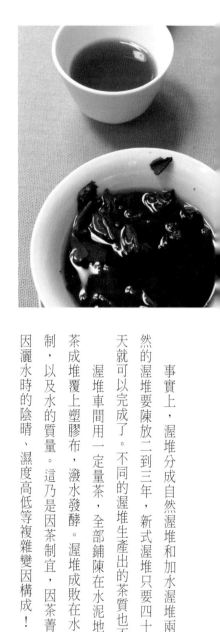

木香與豆芽香

水潑渥堆與自然陳放渥堆並無不同；但，實際上自然渥堆和潑水渥堆有差別。

另外有些茶葉是經過渥堆法「加速陳化」，以充「老茶」，通常都會面臨環境清潔的問題。用對壺選對茶，可以經由聞與品來判斷品質。

聞味也是一個辨認的好方法：曬青有木香；烘青有豆芽香。雖然每個人的嗅覺感應不盡相同，但經日光曬青的茶可久放，是不爭的事實。那麼出現草席味或是霉味，就得要當心了！

質優的普洱茶不在茶齡年輕或陳年，更重要的是茶質要好，存放空間要乾淨，這也是許多品普洱茶者常論及的「乾倉」、「濕倉」迷思。

存放首重茶質佳

乾倉指的就是控制相對溼度，以恆溫讓存放普洱茶的空間不受潮。主張乾倉益茶者，認為乾倉不潮、不溼，是存放普洱茶的超優環境。而「溼倉」就是較潮濕的普洱存放空間。

事實上，渥堆分成自然渥堆和加水渥堆兩種：自然的渥堆要陳放二到三年，新式渥堆只要四十到五十天就可以完成了。不同的渥堆生產出的茶質也不同！

渥堆車間用一定量茶，全部鋪陳在水泥地上，將茶成堆覆上塑膠布，潑水發酵。渥堆成敗在水分的控制，以及水的質量。這乃是因茶制宜，因茶菁老嫩，因灑水時的陰晴、濕度高低等複雜變因構成！

相對而言，若是普洱茶有霉變，有「草席味」，歸咎於是存放「溼倉」造成的。所以溼倉就是不好？「愈陳愈好」、「乾倉較好」等觀念只是存放的首要條件，是選擇質佳茶葉的考量之一。

生餅、熟餅各有千秋，想泡生餅重點在要能將茶的發茶性表現出來，用瓷蓋杯泡法最是原汁原味。

陶壺修潤熟餅滋味

講究喝茶的人通常都會使用蓋杯泡茶；因為蓋杯的瓷胎可以完全激發茶的香與韻，讓茶質一覽無遺，想要試茶的人使用蓋杯效果佳。其中薄胎瓷蓋杯相對發茶性好。

熟餅則用陶壺來修潤滋味，這也是流傳較廣的普洱茶風味。而陶壺是左右渥堆茶滋味均衡的要角，為什麼陶壺有這樣的功效呢？

原味壺很「土」，完全未施釉；製作陶壺必得先掌握配土、養土，使製壺的材料穩定性、延展性更佳，同時若以捏塑製壺，從壺蓋、壺身、壺嘴、壺把、壺鈕到水牆的局部結構，均須將土的厚薄均勻，捏出互應的調和美感。陶壺不單只是冥想空間的個體，也具備大大的實用性。由於練土和塑燒均仔細考慮壺的吸孔率、傳導性、透氣性，所以使用時，茶葉的單寧酸產生的苦、澀降低，茶湯味更滑口。

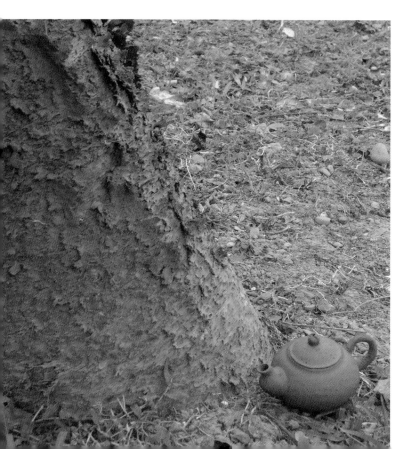

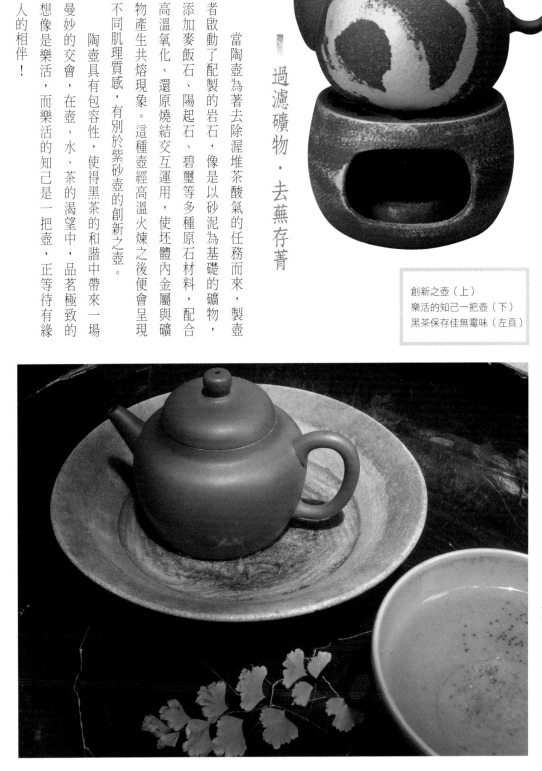

過濾礦物・去蕪存菁

當陶壺為著去除渥堆茶酸氣的任務而來，製壺者啟動了配製的岩石，像是以砂泥為基礎的礦物，添加麥飯石、陽起石、碧璽等多種原石材料，配合高溫氧化、還原燒結交互運用，使坏體內金屬與礦物產生共熔現象。這種壺經高溫火煉之後便會呈現不同肌理質感，有別於紫砂壺的創新之壺。

陶壺具有包容性，使得黑茶的和諧中帶來一場曼妙的交會，在壺、水、茶的渴望中，品茗極致的想像是樂活，而樂活的知己是一把壺，正等待有緣人的相伴！

創新之壺（上）
樂活的知己一把壺（下）
黑茶保存佳無霉味（左頁）

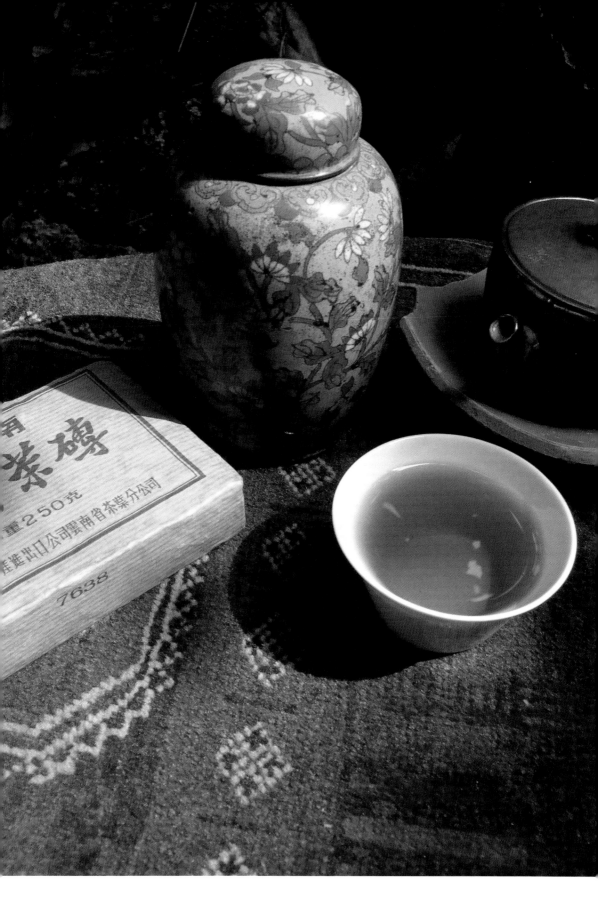

國家圖書館出版品預行編目資料

茶壺‧樂活知己 / 池宗憲 著--
初版. -- 臺北市：藝術家，2008.3〔民97〕
176面；17×24公分.--

ISBN 978-986-7034-83-0（平裝）

1. 茶具　2. 茶葉　3.茶藝

974.3　　　　　　　　　　97004319

茶壺🫖樂活知己

池宗憲　著

發行人　何政廣
主　編　王庭玫
編　輯　謝汝萱‧方雯玲
美　編　曾小芬
出版者　藝術家出版社
　　　　台北市金山南路二段165號6樓
　　　　TEL：（02）2388-6715
　　　　FAX：（02）2396-5707
　　　　郵政劃撥：50035145 藝術家出版社帳戶
總經銷　時報文化出版企業股份有限公司
　　　　桃園市龜山區萬壽路二段351號
　　　　TEL：（02）2306-6842
南部區域代理　台南市西門路一段223巷10弄26號
　　　　TEL：（06）261-7268
　　　　FAX：（06）263-7698
製版印刷　新豪華彩色製版印刷股份有限公司
初　版　2008年3月
二　版　2010年1月
三　版　2012年12月
定　價　新臺幣280元

ISBN 978-986-7034-83-0（平裝）